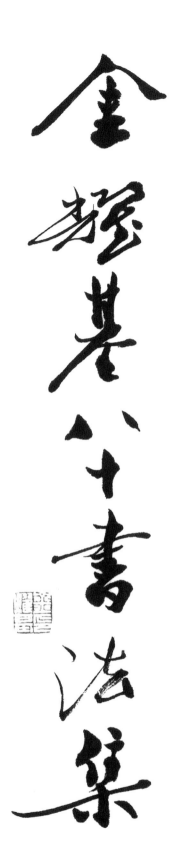

金耀基八十書法集

中華書局

寫生狂接觸

郭令公以父子之軍，破犬羊兇逆之眾，眾情欣喜，恨不頂而戴之，是用有興道之會。僕射又不悟前失，徑率意而指麾，不顧班秩之高下，不論文武之左右，苟以取悅軍容為心，曾不顧百寮之側目，亦何異清晝攫金之士哉？甚非謂也。

顏真卿《爭座位帖》

金耀基父親金瑞林先生書

121 x 45 cm

1977

我的書法緣

一

父親是我書法的啟蒙老師。記憶中，從小學開始，父親就教我寫字。但小學正處於對日抗戰期間，父子聚少離多，父親真正耳提面命、督導我寫字是一九四九年我十四歲到台灣以後，從成功中學到台灣大學，十年中，未嘗間斷。父親知我好學，很少要我勤讀書，但常說讀書重要，寫字也不可一曝十寒。他認真地說：「字如人之面目，必須用心去寫。」父親的書法在友人圈中享有聲名。他勤練顏魯公書法，蓋愛魯公書，亦敬魯公其人。他最喜寫《爭座位帖》。父親也要我練顏體，但他更鼓勵我臨摹王羲之書帖，我臨摹最多的是右軍的《蘭亭序》，特別是右軍的《聖教序》。父親對我的書寫，時有稱許，但多次略帶批評的說我的字太多「己意」。

記得在台灣大學讀書時，陽明山管理局友人請父親為陽明山一山坡題「好漢坡」三字。父親要我試寫，我寫就後，父親淡淡笑曰「可以用」。所以陽明山山坡上有我學生時代的書法。誠然，不是父親，絕不會有今日我的書法展，父親是「我的書法緣」的第一緣也。

二

我一生寫了七十多年的字，像所有現代的中國知識人一樣，用鋼筆、圓珠筆寫字遠多於毛筆。毛筆的實用性日減，也因此毛筆寫字便更是純審美的藝術行為了。在我八十餘年的生命歷程中，從一九六七年第二次去美國留學起，到一九七〇年來香港中文大學新亞書院執教，直至二〇〇四年自大學退休之日止，在此前後三十七年中，基本上我已沒有用毛筆了。誠然，在我一輩子裏，我的中英文論述，文化政治評論以及三本散文集，皆由鋼筆或圓珠筆書寫，而一九六七至二〇〇四這些年中，毛筆已不再置於案頭了。回想起來，在一些特別的情形下，我也曾數次拿起毛筆來。一九七五年，我在英國劍橋大學訪研期間，業師王雲五先生來信，要我為台灣出版界為慶他九十歲鑄造的半身銅像背面以二百字書寫他九十年的人生壯遊。一代奇人的雲五師收到我的書寫後，對我的短文與書法都十分喜歡，備極嘉許。這可能是我寫字以來感到十分滿足的一次。九十年代，我為中文大學的迎賓館題「見龍閣」（此為中大同事香港名士何文匯兄取名）三字，此雖非我得意之筆，見者頗多譽美。深圳著名報人、文藝評論家侯軍先生見後更著文謙稱自此開始了他對我的「求書之旅」，我們亦因此成為二十年的知交了。對了，在我停（毛）筆的歲月中，不少個颱風之夜，有驚而無險，我因額外而得的假期，也會興起提筆，分贈親友，自娛娛人。

三

我發覺在我停（毛）筆年年月中「偶爾」書寫，常有不虞之譽，而我自己覺得這些書法也不全無可看可觀之處。我自忖我的書法所以並無退步，且或有進境，實緣於我常年讀帖不斷之故。

在我中大三十四年間，讀帖是我「業餘」最大的樂趣之一。父親在我初到中大新亞時，曾從台灣來港探望（這是父親第一次來香港也是唯一的一次），他特地帶來日本東京都山田大成堂製作的《淳化閣帖》贈我，並囑我「多讀帖」。現代中國的知識人是幸運的，古人難能一見的美書，今天都已進入尋常人家，我幾乎可以賞讀到歷代著名書家的精妙書法（有時在博物館還可見到真跡，當然博物館也是中國現代才有的）。我心儀的書法家，自二王（羲之與獻之）以下，有顏真卿、蘇軾、黃庭堅、米芾、宋徽宗、趙孟頫，文徵明、董其昌、徐渭、張瑞圖、王鐸，以及清代的何紹基、鄭板橋（二十世紀以來有不少一流的書法家亦為我所喜愛）。面對這些書家的法帖，誠如蕭梁庾肩吾《書品》所云「開篇玩古，則千載共朝；削簡傳令，則萬里對面」，有見書如晤面之樂，而對我最喜愛的法帖，我是一讀再讀，百讀不倦，每讀之，默識暗味，心臨手摩，而心嚮往之。我的漢字書寫可說是師法多家，而不知歸宗何家，誠如米芾所云：「不知以何為祖也」（《海岳名言》）。其實，我的書法中有一款「形式」，實不關帖學，而是受到敦煌榆林窟「文殊變」與「普賢變」二圖的筆法啟示所得，圖中諸天菩薩，雲步相連，滿天飛動，盡顯出神入化的線描藝術之美。我這一款形式的書法，就是以「畫筆」默用圖中纖細的「鐵線描」和輾轉自如的「蘭葉描」來書寫的。書畫同源，信然。

四

二〇〇四年自中大退休，我第一時間拿起了毛筆，並立意定時書寫，有時一寫就是六、七小時，欲罷不能，「領袖如皂，唇齒常黑」，居然樂此不疲，寫字成為我退休生活的中心，對於漢末崇尚「翰墨之道」的純藝術美學之追求，亦有所體悟矣。

中國書法是漢字的書寫美學，是以「線條」為藝術美學的表現形式，在世界藝術中獨一

無二（日本因有漢字，故亦有書道）。文史兼美的國學大家錢穆說：「中國藝術中最獨特而重要的，厥為書法」（《中國文化史導論》）。錢先生書法剛健婀娜，自成一格，他在八十六歲目疾之前給我的第一封毛筆信，絕然是一件藝術珍品。錢先生一生著述都是為守護中國傳統文化。他之重視書法，是自然之事。二十世紀初葉，五四新文化運動中，中國傳統文化受到嚴厲挑戰，新文化運動對中國文化之批判的核心講到底是「去儒學中心化」，相對言之，中國傳統的審美文化並未根本撼動。當然，新思潮與白話文運動對以古文為載體的古典文學是有衝擊的，連中國藝術的繪畫也曾受到質疑與冷待。說起來，在新文化運動的大潮中，中國藝術的書法可能是最能保有原神原貌之中國藝術特性的。不過，不能忘記中國書法作為一種獨特的藝術形式也曾遭遇過有滅頂之災的危機。上世紀二十年代，文化名人錢玄同、瞿秋白等先後提出「廢除漢字」的方案。前者主張採用新拼音文字，後者主張拉丁化新文字。今日我們或認為錢、瞿的主張匪夷所思，在當時則朝野學者和應二人之議者儼然是一個新風氣。一點不誇大，如果漢字拼音化（拉丁化）成為事實，則漢字滅頂，而書寫漢字的書法也就難以存在了！真的，有漢字，才有書法，漢字常存，中國獨特的藝術就會常存。

五

漢字書寫有五種書體，即篆（大、小篆及甲骨文）、隸、草、楷和行書。五種書體各有風貌，書之佳者亦各能顯各種書體之美。我個人最喜行書（包括行楷與行草）。自少即喜臨王羲之行書。右軍開帖學之始，而二王（羲之與獻之）為主的「飄逸飛揚，逸倫超群」的魏晉書風，實為漢字奠定了獨特的書法美學傳統（李澤厚在《美的歷程》中對此有精約的論述），我深以為行書最能顯發毛筆所施的「線條」之形式美與視覺美。

中國歷來有書畫同源之說，實因中國漢字有象形與會意。故論畫品畫常可用於論書品書。

南宋謝赫《畫品》提「六法」為品評畫家之準則，第一法曰「氣韻生動」，亦是六法之總綱。唐張彥遠《歷代名畫論》第一卷《論畫六法》再次強調謝赫「氣韻」之說，曰：「若氣韻不周，實陳形似，筆力未遒，空善賦彩，謂非妙也。」氣韻之說，長北教授贈我的新著《中國藝術史綱》《中國藝術論著導讀》，論之切要精當。我深感歷代書法，不論唐之尚法，或宋之尚意，書之佳妙者不能不符「氣韻生動」之美學原則，晉王右軍的《蘭亭序》、唐顏魯公的《祭侄文稿》及宋蘇軾的《寒食詩帖》之所以為天下三大行書，實皆在「氣韻」上盡顯其風華也。至於清乾隆視為稀世之寶的《三希堂帖》：王羲之的《快雪時晴帖》、王獻之的《中秋帖》（有謂此是米芾臨本）及王珣的《伯遠帖》，亦無一不有「氣韻生動」之美學感受。我總覺得書法有五體，各體之書法應有不同的審美原則。篆、隸與楷三體實難盡用「氣韻生動」為審美判準也。但不論哪種書體之書寫都必須具有「書法美」。書法美必須考究書之結體，骨氣，陣勢，筆意與墨趣。書不美便不足以言善書。書者可以求奇、求怪、求拙，但必須有奇之美、怪之美、拙之美，若不美，則只是奇、只是怪、只是拙，更不能入書法美學之流也。至於世間竟有求醜嚇眾者，則余欲無言矣。

我的「書法美」觀點，可能最與我同調的是名書畫家林鳴崗先生。林鳴崗最不能容忍的是中外一些有名無名以畫「醜」出格駭世之流，他屢屢著文鞭撻，實只為守住藝術求「美」的底線。鳴崗留法二十多年，他的油畫技藝完全已達到徐悲鴻以來中國不數位油畫大師的高度，他的畫深得莫奈之彩（光）韻，稱之東方之莫奈，非過譽也。最令我歡喜的是，我們不止在藝術立場上有共同語言，我發覺原來他知書好書，一手書法也大有可觀。

六

自退休後再次拿起毛筆書寫，不覺十年有餘矣。自在自適，樂在其中。近年時與困學有成的書畫家陳興切磋琢磨，相互攻錯，實浮生樂事。陳興是深受文革苦難的一代，卻不肯自棄，剛健自強，不但精於中西畫藝，於古典詩文亦多有心得，更令我驚訝的是他的書法功夫。他少壯時用雙鈎摹寫的馮承素《蘭亭序》，直如羲之真書重現，妙不可言。陳興十分認同我的書法，曾主動把我書法送到紀念「嶺南才女」「冼玉清先生誕辰一百十五週年書畫作品展」、「兩岸四地書畫聯展」及「中國書畫名家藝術展」。

不知不覺，我的書法走出了我的書齋，二〇〇九年新亞書院慶祝成立六十週年，我應主持編寫兩巨冊紀念集的張洪年教授之邀，分別題寫了「奮進一甲子」「多情六十年」兩幅字。當這兩幅字放大後展現在新亞盛大晚會禮台二楹時，有意想不到的搶眼。因書法沒有署名，新亞校友、明報社長張健波先生幾經打聽書者誰人後，特過來向我表示他的驚喜，我欣知健波兄好書懂書。當然，我記得中大伍宜孫書院成立時，我應院長李沛良教授之請，題寫了「伍宜孫書院」五個大字，和一幅寫范仲淹《岳陽樓記》的長卷。沛良兄是我初次抵港在機場接迎的香港學者，友情已近半個世紀了。他不寫字，但一早就喜歡我的書法，至今他還收藏有我在颱風之夜寫的字。追想起來，也許我贈送書法最多的是我與郭俊沂以及蔣震先生幾位朋友主辦「鑪峯雅聚」的那段日子。「鑪峯雅聚」每次出席來賓從數十人到過百人，皆兩岸四地的社會賢達和俊秀，濟濟多士，歡聚一堂，談笑無禁，頗盡視聽之娛，李焯芬教授曾撰文盛稱，「鑪峯雅聚」為香江的文化饗宴。俊沂兄人緣好，人面廣，「雅聚」前前後後，都由他一人操持，我則除必作「主人講話」外，依俊沂之意，對「雅聚」主談嘉賓及宴會捐資的「真主人」，由我各送書法一幅，以為答謝，亦因此我與不少香江名士與巾幗結下了書緣。而今俊沂兄已魂歸仙府，「鑪

峯雅聚」也已成了絕響，思之憮然。

有幾則書緣，亦應有記。數年前，香港中文大學在校長沈祖堯寓所舉辦了一個小型的書法拍賣會，為中大博物館籌款。我應約寫了一幅辛棄疾的《青玉案》，是日我未能與會，後來得知拍得我字的竟是中大前校長，我的繼任者劉遵義教授。遵義兄是著名經濟學家，外祖父是三百年草書第一人于右任。我曾因遵義兄與于右老這份關係，把我多年珍藏的于翁贈我夫婦的一幅寫蘇軾《記承天寺夜遊》的精品送贈上海復旦大學的「于右任書法館」展藏。于翁此幅草楷，真是無一字不佳，無一行不妙，整篇雍穆婉約，我每觀讀，心馳神往，黃庭堅之後未見有如此草書。說真的，我因太愛才忍痛把它從家中送去「書法館」，蓋獨樂樂不如眾樂樂也。遵義兄府上已有我多幅書法，這次又拍得我字，是對我的書法青眼有加？還是謝答我的捐書高誼？一笑。

自晉以來，我心儀而又喜愛的書法家實不數數人。山谷道人黃庭堅是其一。黃山谷草書妙絕古今，而我最鍾意的是他的行草。他的《寒食帖跋》實不遜乃師蘇東坡的《寒食帖》。帖跋相映，千古絕配。香江書法家黃兆顯先生，精研古典，書擅多體，而我最欣賞的也是他的行草，肆恣縱橫，最得山谷書法之神致與筆趣。兆顯兄所贈他的《書法集》是我常年觀賞的近人書帖之一。兆顯夫人嫣梨女史，專治中國婦女文史，著述富贍，我曾為其《朱淑真研究》一書作序，盛感女史文筆清麗，史見不同凡俗，實幽棲居士千載後之知音。女史得我序後曾請我書「文章千古事，得失寸心知」杜甫古句以自勉自許。實則，一生書寫，此十個字，常在我心。二十多年來，我與兆顯嫣梨實多談書（書法）論書（詞文）之樂與緣也。

二〇一四年三月，我應當代詩翁余光中先生之邀，到台灣高雄西子灣中山大學為新設立的「余光中人文講座」主講《中國現代化與文明轉型》。這是我第二次來中山大學演講。第一次是八十年代，邀請我的也是余光中大兄，那時他剛剛從香港中大到高雄中大出任人文學院創院

院長。此次再見到西子灣，美麗如昔，卻更多了一片濃濃詩意。風景勝處，都可看到有余光中親書的新詩。三月的西子灣春光明媚，舊雨新知的熱情，我的感受豈止是賓至如歸！更令我難忘的是在演講之外，中山大學還為我設了一個節目，要我當場展演書法，校長楊宏敦博士、文學院院長黃心雅教授一早到場。我已記不得用大筆小筆寫了幾幅字。只記得最後寫了「門泊東吳萬里船」的大橫幅，是光中大兄囑書的杜甫詩句。他在我書法之後題簽：「老杜句似題中山大學門坊也」。金耀基書法余光中續貂」。光中大兄平素不用毛筆，他的許多百口傳誦的新詩都是用鋼筆書寫的，端正流麗，是「硬體書」之上品。這一次他與我同在一幅字上用毛筆合書，自是一大書法緣也。

二〇一六年一月是香港《明報月刊》五十週年。「明月」編輯邀我寫一題辭。我與「明月」的文字交始於胡菊人先生任主編時，四十年來，為「明月」寫過不少篇文化、政治的評論。我的「海德堡」與「敦煌」二本「語絲」散文也是分別於董橋和潘耀明二兄主事期間在「明月」一篇篇發表的。今逢「明月」五十之壽，豈能無詞，遂寫了一幅「獨立之精神，自由之思想」的書法以為賀勉，蓋我深以為「明月」半世紀來所以能享譽海內外，實因「明月」主事人時以陳寅恪之語自勉自勵故也。誠然，我沒想到耀明兄把這幅字做了「明月」五十年一月特大號的封面，這是高看我的書法了，而我的字也有緣隨着「明月」進入「明月」讀者的千戶萬家。

七

近年以來，見我書者日多，求我書者亦日多。三年前我與浙江慈溪謙稱「九十歲老兵」的陳劍光老先生結了書緣。劍光老兄是「九十後」的篆刻高手。他先後贈我多枚精心雕刻的篆體

印章，我則送他自感快意的多幅書法，他為我製刻的「從傳統到現代」（我五十年前問世的第一本書名）和「一蓑煙雨任平生」（蘇軾句）的石章是我最愛在我書法上用印的。因劍光老人不時為人展示我的書法，他的方外朋友慈溪的賢宗法師見之生喜，因而贈我一幅筆酣墨飽的「家和福順」擘窠大字，並託劍光老兄請我寫「心經」展放在千年古剎的「藏經閣」。書法能入「藏經閣」當是字之福緣。我以行楷恭寫的「心經」或可見我早年臨寫右軍《聖教序》的影子。

八十歲之年，我寫了一幅李白的「贈孟夫子」寄給萬里外的余英時先生。蓋欲借李白詩以表對「余夫子」之遠念也。我與余先生的結識始於上世紀七十年代，他應新亞書院之聘來港擔任他母校校長。我亦不久前自美到新亞任教，不二年，余先生依約重返哈佛。此後數十年，雖重洋遙隔，情誼無減。每兩年一次的中央研究院院士會議，我們總能在台灣晤聚。最近一次見到英時大兄與淑平大嫂則是四年前他到台灣榮授首屆漢學唐獎時。我們的專業不同，但盡多共同之語言，每次晤聚，必有快意之長談。即使分處香港、美國二地，電話、書函亦如「萬里對面」。二〇〇七年，他在香港牛津大學出版社出版《中國文化史通釋》要我為之題簽。為余先生大著題簽，此固字之幸事，亦我與英時大兄之友緣書緣也。當他收到我八十歲所書長卷，他在越洋電話中說：「君書有一家面目」，並說「我雖不善書，但我是懂書的」。余先生的書法圓勁秀挺，有「讀書萬卷始通神」的筆墨。他的自謙自信，一如東坡居士所云「吾雖不善書，曉書莫如我」。

我一生的學術志業在研究中國現代化與現代性，先後出版「八十書法集」，而香港牛津大學出版社的林道群兄亦為我出版《再思大學之道》。此書是我對中國現代化、現代性學術論述的最後篇章。書（論著）與書（書法集）同時問世，欣慰之情，莫以加焉。但平生書寫，最稱心如意者是我教學休假期間撰寫的《劍橋語絲》《海為我出版「八十書法集」，而香港牛津大學出版社的林道群兄亦為我出版《再思大學之道》。先後出版不下百萬言，今年香港中華書局

德堡語絲》及退休後的《敦煌語絲》三本散文集。香港散文家董橋兄是我散文的知音，他偏愛我的散文，稱之曰「金體文」。今我的書法得英時大兄「有一家面目」之謬讚，或也可稱之曰「金體書」了。

八

今我是八十後之年，對自己的書法，雖不敢言「人書俱老」（唐孫過庭所云「人書俱老」絕非指老年人之書法，而是指人到老年，而書法亦已達到「通會」「兼通」之境界而言），然面對古人風華萬千的精妙書法，不禁會想到辛稼軒《賀新郎》之美句：「我見青山多嫵媚，料青山見我應如是。」知我書者，當或有會心也乎哉？

金耀基

目錄

目錄

目錄

目錄

字如人之面目　必須用心去寫

我的書法中有一款「形式」，實不關帖學，

而是受到敦煌榆林窟「文殊變」與「普賢變」

二圖的筆法啟示所得，

圖中諸天菩薩，雲步相連，滿天飛動，

盡顯出神入化的線描藝術之美。

我這一款形式的書法，

就是以「畫筆」默用圖中纖細的「鐵線描」

和輾轉自如的「蘭葉描」來書寫的。

書畫同源，信然。

非人磨墨墨磨人

出自蘇軾《次韻答舒教授觀余所藏墨》

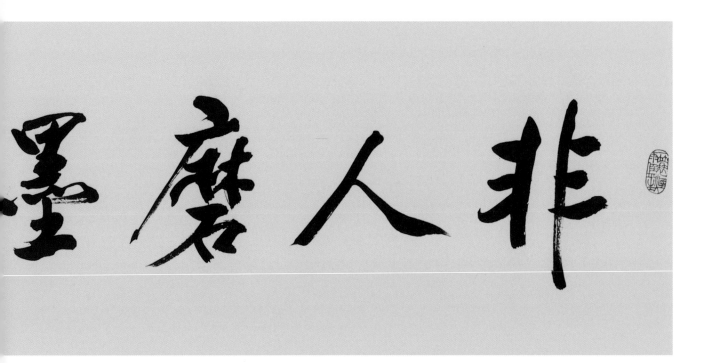

35 X 137 cm

2016

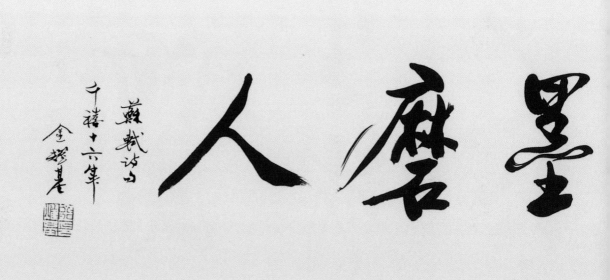

墨磨人

蘇軾詩句

千禧十六集

金□基

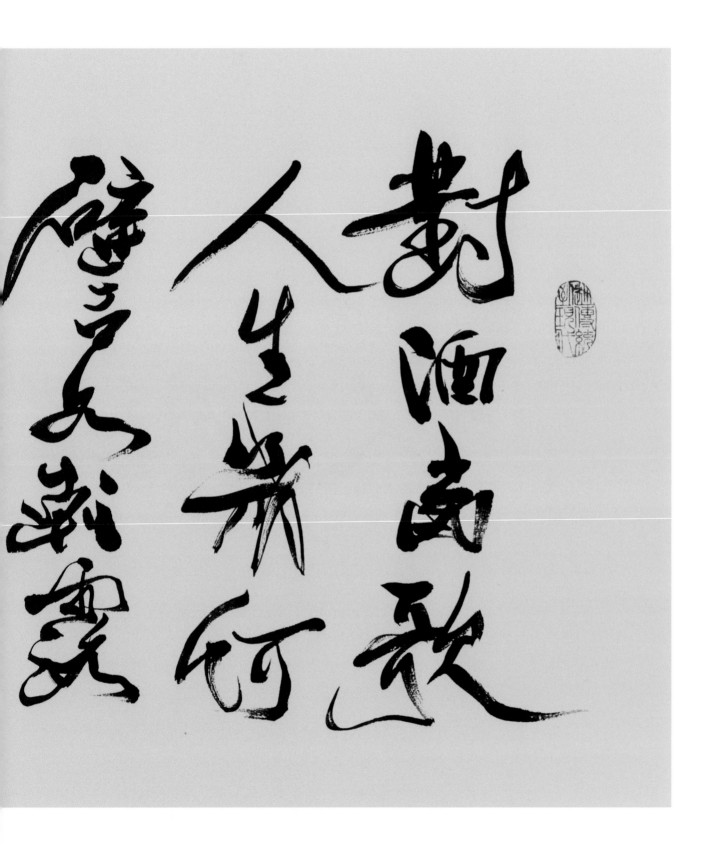

對酒當歌，人生幾何，譬如朝露，去日苦多。

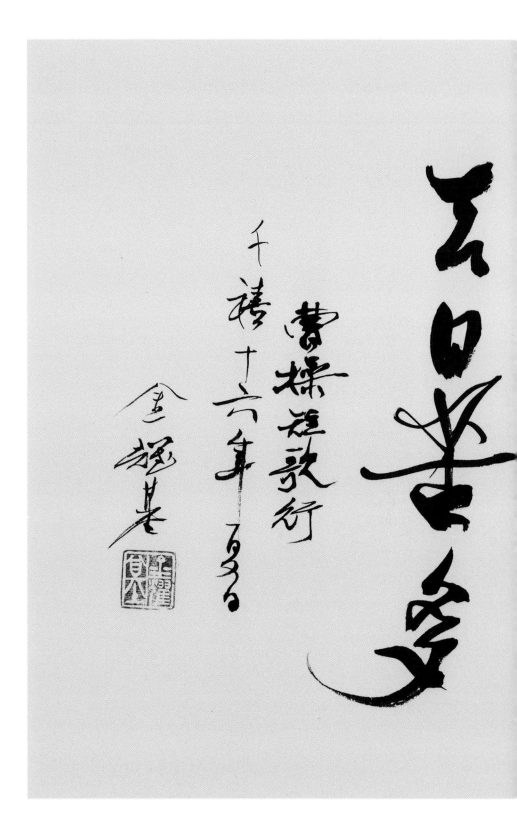

對酒當歌，
人生幾何？
譬如朝露，
去日苦多。

出自曹操《短歌行》

39 X 69 cm

2016

大風起兮雲飛揚，
威加海內兮歸故鄉，
安得猛士兮守四方。

劉邦 《大風歌》

70 X 68 cm
2016

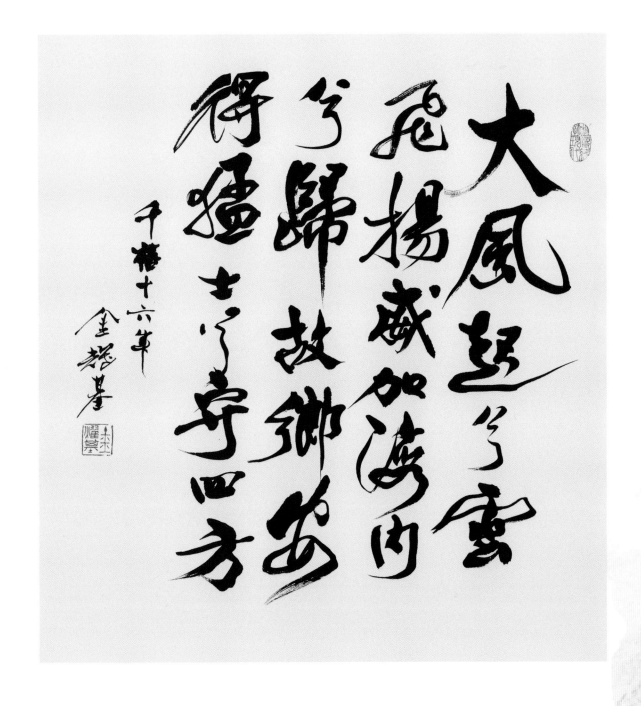

大風起兮雲飛揚威加海內兮歸故鄉安得猛士兮守四方

丁酉十六年

金耀基

振衣千仞崗

左思詠史

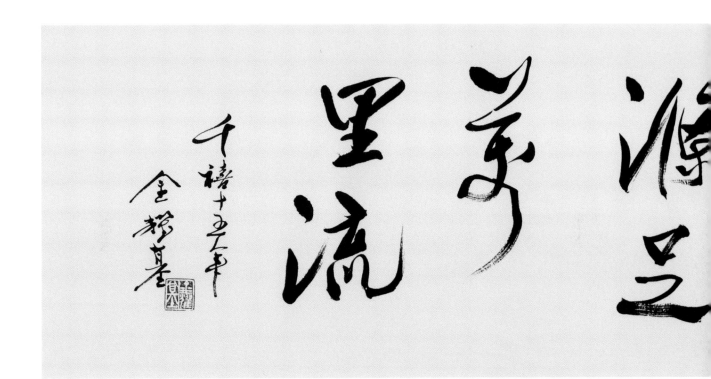

振衣千仞崗，
濯足萬里流。

出自左思《詠史八首》其五

35 X 137 cm
2015

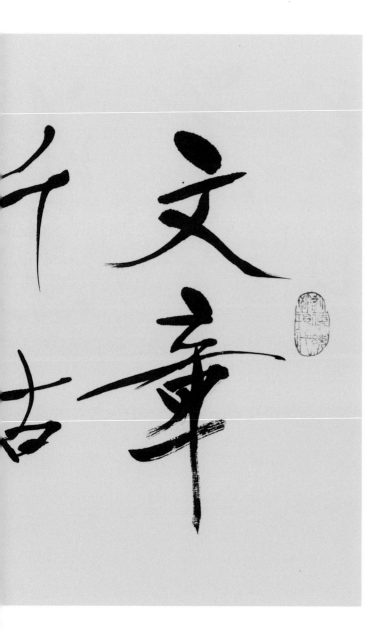

文章千古事，
得失寸心知。

出自杜甫《偶題》

35 X 68 cm

2015

事得寸知

失心

杜甫詩句

千禧十二秋

金鍾基

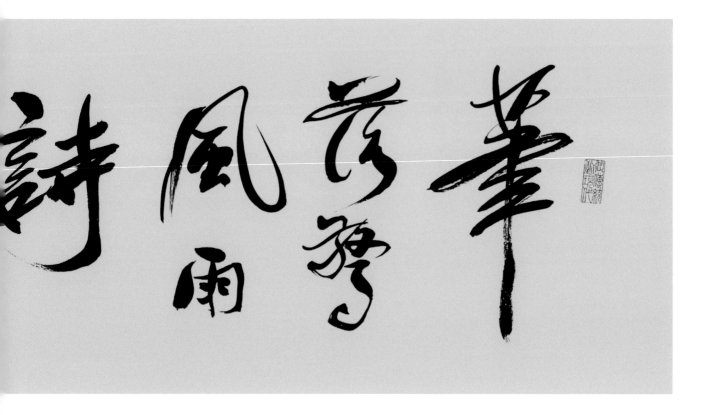

筆落驚風雨，
詩成泣鬼神。

出自杜甫《寄李十二白二十韻》

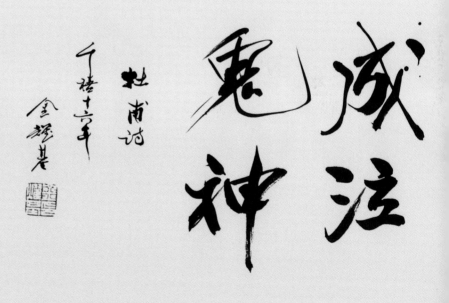

35 X 120 cm

2016

沉舟側畔千帆過病樹

出自劉禹錫《酬樂天揚州初逢席上見贈》

沉舟側畔千帆過，
病樹前頭萬木春。

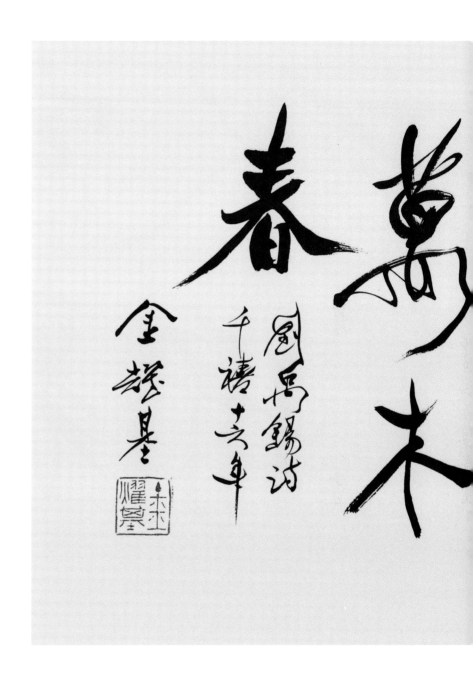

35 X 68 cm

2016

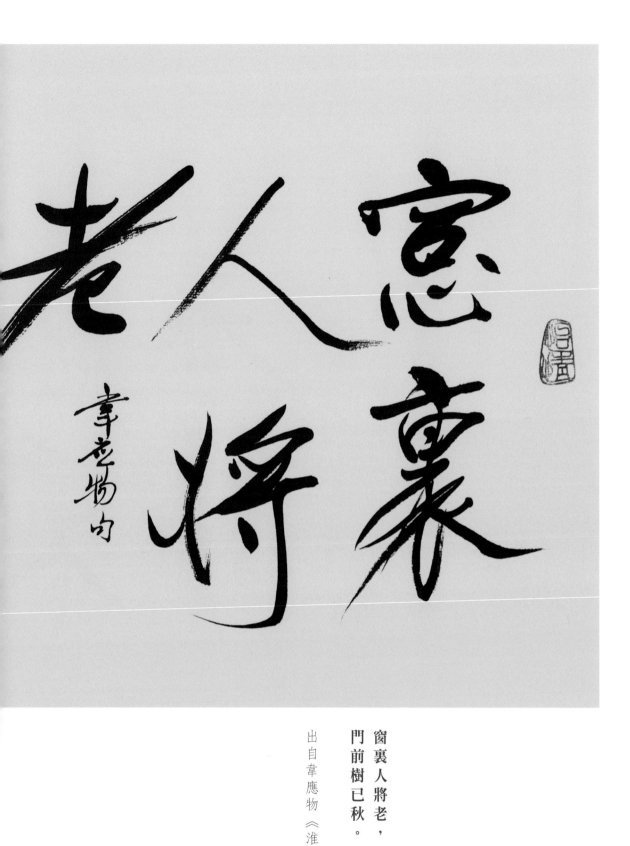

窗裏人將老，
門前樹已秋。

出自韋應物《淮上遇洛陽李主簿》

043

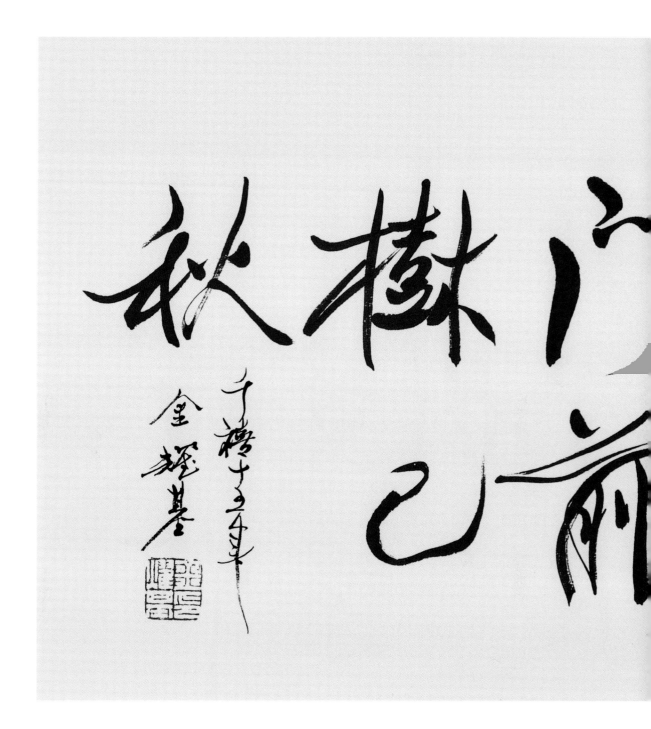

35 X 68 cm

2015

雨中黃葉樹　燈下

司空曙句

雨中黃葉樹，
燈下白頭人。

出自司空曙《喜外弟盧綸見宿》

35 X 68 cm
2015

我欲四時攜酒去，
莫教一日不花開。

出自歐陽修《謝判官幽谷種花》

68 X 35 cm

2015

我欲四時攜酒去
莫teach一日不花開

歐陽修詩

千禧十二年夏

金輝基

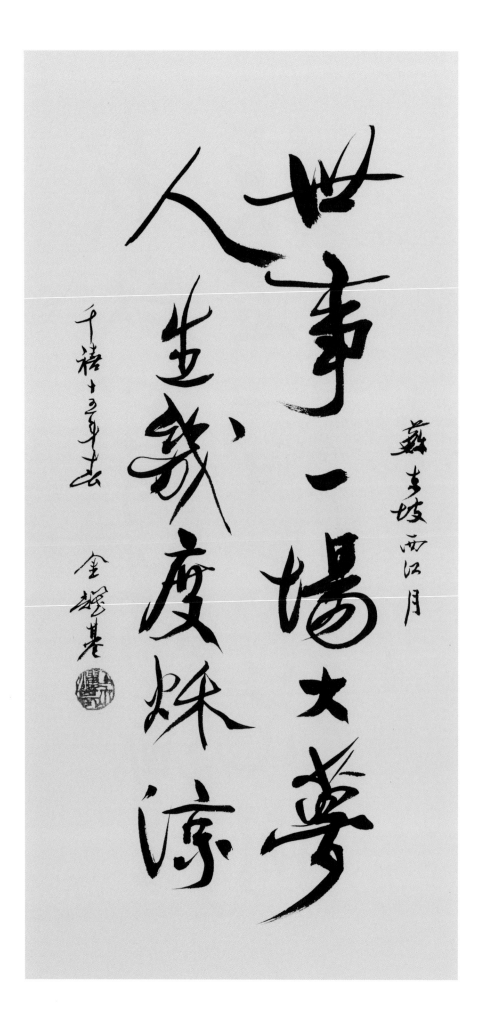

世事一場大夢
人生幾度秋涼

蘇東坡西江月

千禧十三年十三去

金耀基

世事一場大夢，
人生幾度秋涼。

出自蘇軾《西江月》

68 X 35 cm

2015

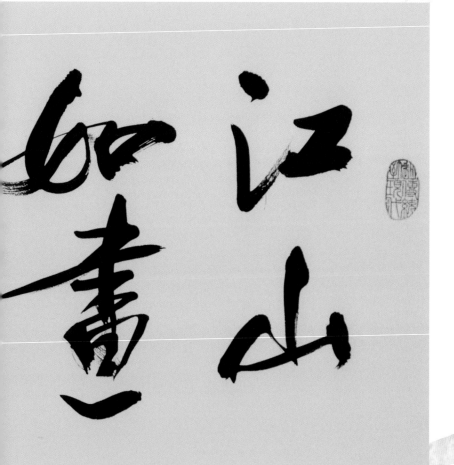

江山如畫，
一時多少豪傑。

出自蘇軾《念奴嬌》

34 X 69 cm

2016

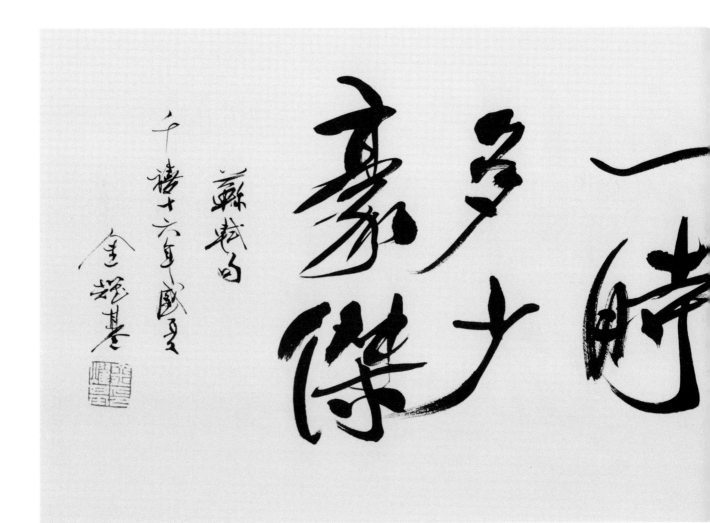

一時多少豪傑

蘇軾句

千禧十六年國慶

金耀基

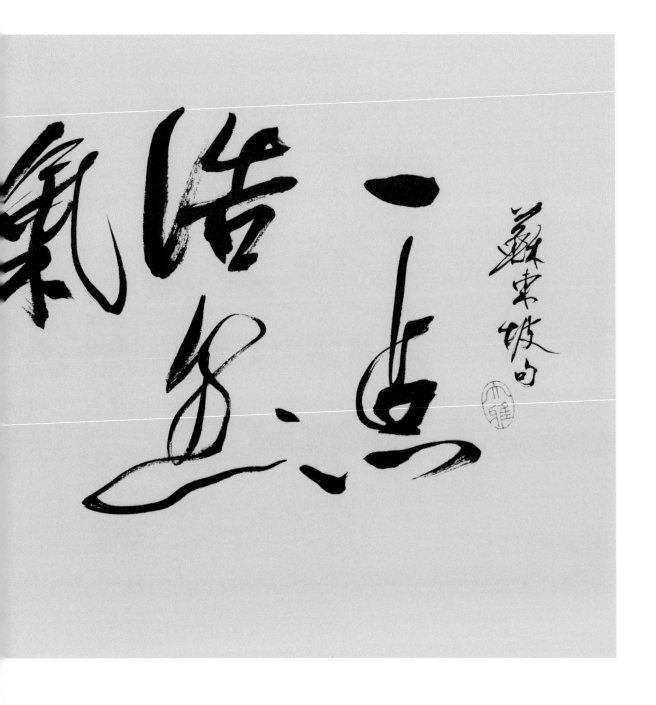

浩然之氣

蘇東坡的

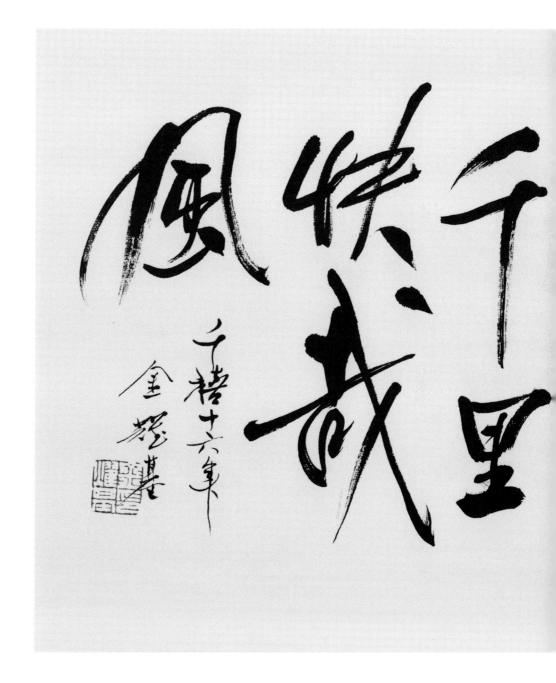

千里快哉風

千禧十六集 金嶷基

出自蘇軾《水調歌頭·黃州快哉亭贈張偓佺》

一點浩然氣，
千里快哉風。

35 X 68 cm
2016

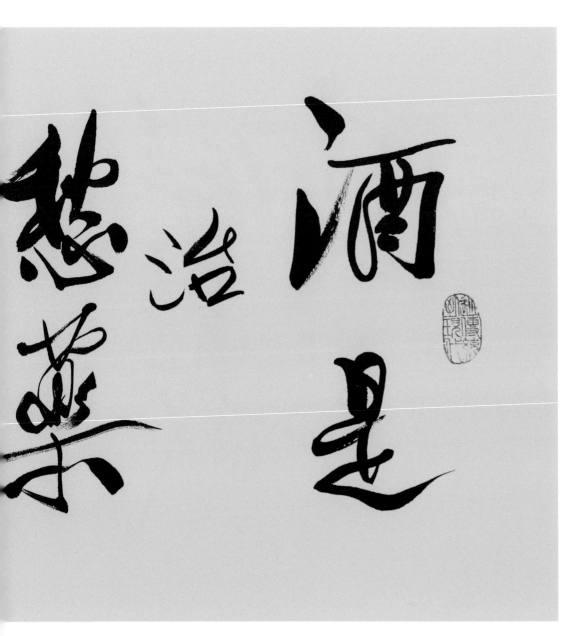

酒是治愁藥，

書是引睡媒。

出自陸游《晚步舍北歸》

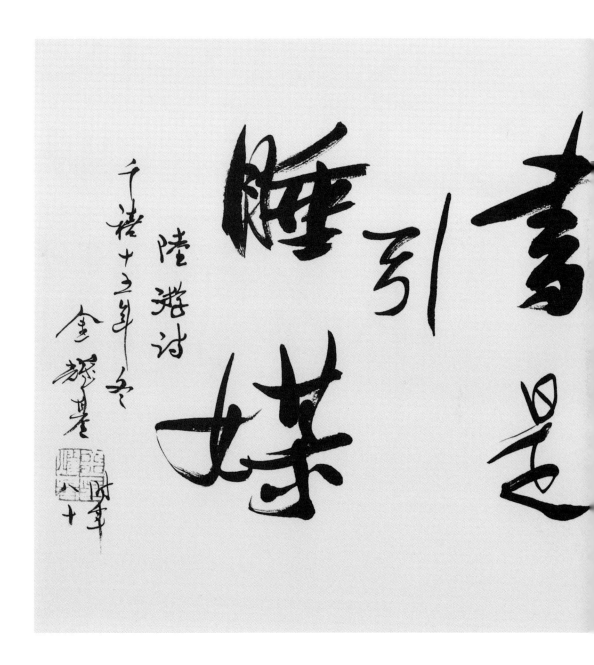

問世間情為何物直教生死相許

元好問摸魚兒

千禧十六年夏

金輝基

問世間情是何物，直教生死相許。

出自元好問《摸魚兒》

35 X 68 cm

2016

戲如人生，
人生如戲。

69 X 67 cm
2016

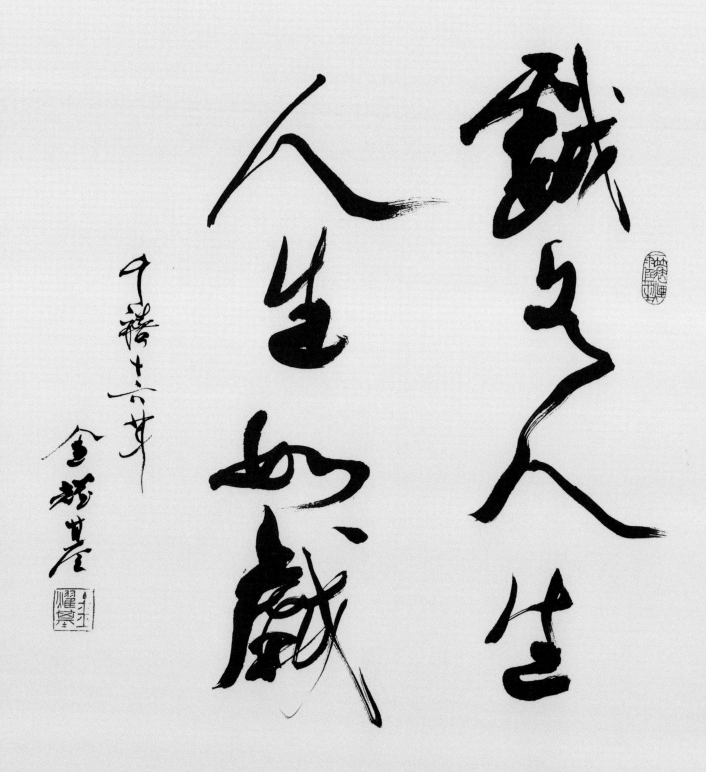

戲乄人生

人生如戲

乙酉十六廿

金耀基

我總覺得書法有五體，

各體之書法應有不同的審美原則。

篆、隸與楷三體實難盡用「氣韻生動」為審美判準也。

但不論哪種書體之書寫都必須具有「書法美」。

書法美必須考究書之結體，骨氣，陣勢，筆意與墨趣。

書不美便不足以言善書。

書者可以求奇、求怪、求拙，

但必須有奇之美、怪之美、拙之美，

若不美，則只是奇、只是怪、只是拙，

更不能入書法美學之流也。

觀自在菩薩，行深般若波羅蜜多時，照見五蘊皆空，度一切苦厄。舍利子，色不異空，空不異色。色即是空，空即是色。受、想、行、識，亦復如是。舍利子，是諸法空相，不生不滅。不垢不淨。不增不減。是故空中無色，無受、想、行、識。無眼、耳、鼻、舌、身、意；無色、聲、香、味、觸、法。無眼界，乃至無意識界。無無明，亦無無明盡，乃至無老死，亦無老死盡。無苦、集、滅、道。無智亦無得，以無所得故。菩提薩埵，依般若波羅蜜多故，心無罣礙。無罣礙故，無有恐怖。遠離顛倒夢想，究竟涅槃。三世諸佛，依般若波羅蜜多故，得阿耨多羅三藐三菩提。

故知般若波羅蜜多，是大神咒，是大明咒，是無上咒，是無等等咒，能除一切苦，真實不虛。故說般若波羅蜜多咒。即說咒曰：揭諦，揭諦，波羅揭諦，波羅僧揭諦，菩提薩婆訶。

《心經》

天台智者大師畫讚

唐顏真卿

天台大師俗姓陳真名智顗

華容人隋煬皇帝崇明問

號為智者誠敬申師初召育

靈異顗彩煙浮大光晬郡

龍育舜目凞若春禪慧悲

智嚴其身長沙佛義慶弘

誓宇夫菩薩示冥奧烋从

登海漚海際止持伽藍畢

身世東謁大舜求真諦

宇司靈光為密出蜀移口口

天台大師俗姓陳，真名智顗華容人。
隋煬皇帝崇明因，號為智者誠敬申。
師初孕育靈異頻，彩煙浮空光照鄰。
堯眉舜目熙若春，禪慧悲智嚴其身。
長沙佛前發弘誓，定光菩薩示冥契。
恍如登山臨海際，上指伽藍畢身世。
東謁大蘇求真諦，智同靈鷲聽法偈。
得宿命通弁無礙，旋陀羅尼闡玄風。
敷演智度發禪蒙，梁陳舊德皆仰崇。
遂入天台華頂中，因見定光符昔夢。
降魔制敵為法雄，胡僧開道精感通。
又有聖賢垂秘旨，時平國清即名寺。
贖得魚梁五百里，其中放生講流水。
後主三禮洞庭裏，請為菩薩戒弟子。

遂巡使翰秘 止觀大師名法源

親事左溪弘慶門三歲灌頂

誦師言 同東思文龍樹尊

荊溪妙樂開生孫 廣述祖教

禪乾坤窩照隨形殊水存

源公瞻礼必益教偉命讓

讚述新討論 廣義億載亞

後昆

千禧十六年八月一日二百尼坦

飛風襄港弟夕讀家鄉

國慶寺志喜見書法宗

師顏真卿 天台智者大師畫

讚全文歎吹之玉遐疲書

之誠一樂也 金輝基

23 X 139 cm
2016

風敷演智度眾輝業

染淨舊德皆御崇遂入

天台華頂中因見宣光

符普賢降魔制敵方法

雄甜僧用造精感通

又之聖賢垂秘皆時年兩逢

即名寺贖以魚課五百里其

中枚曰講流水後生三禮洞庭

裏諸此菩薩戒本下揚皇出

征啟江淚金地說會术制业

香火事記乃西旋講室融眾逾

五千建立精舍名玉泉橫五寺

里省東緣場宣啟遠迴法帕

非禪小智因含徐鄉參其玄

精義傳羅因其玄遂著淨名

帝啟西趨移素觀師因東邁

遂初志生山忽沁沙門頼俄順

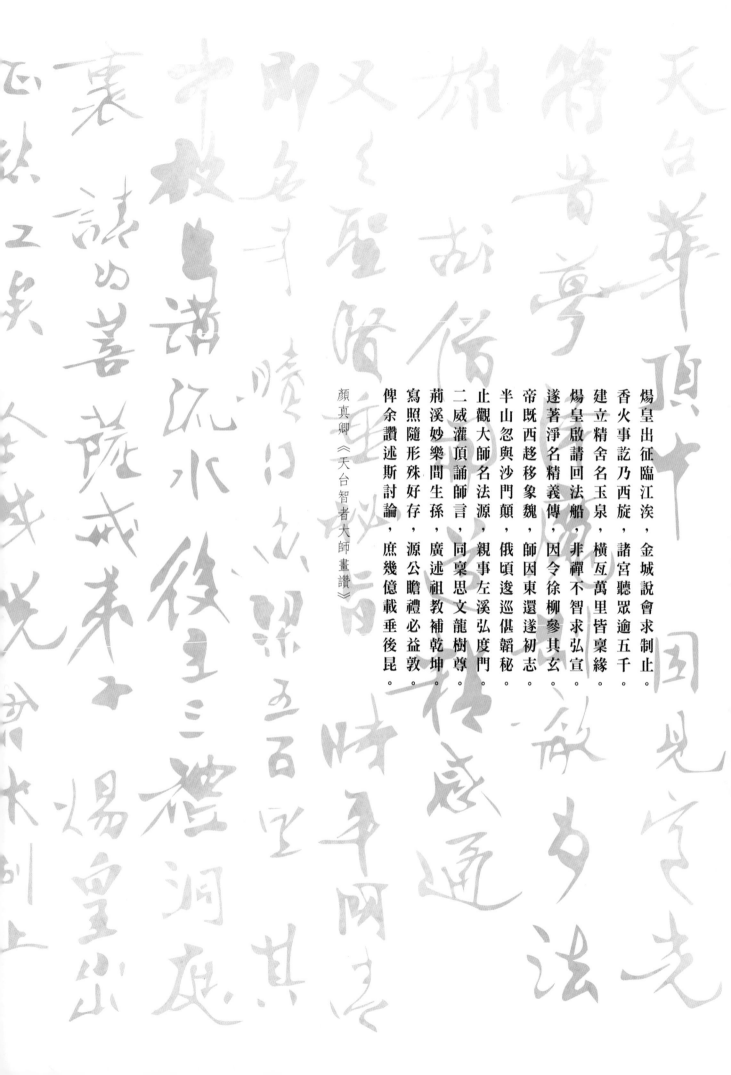

煬皇出征臨江淡，金城說會求制止。
香火事訖乃西旋，諸宮聽眾逾五千。
建立精舍名玉泉，橫瓦萬里皆稟緣。
煬皇啟請回法船，非禪不智求弘宣。
遂著淨名精義傳，因令徐柳參其玄。
帝既西趨移象魏，師因東還遂初志。
半山忽與沙門頤，俄頃逡巡偃韜秘。
止觀大師名法源，親事左溪弘度門。
二威灌頂誦師言，同稟思文龍樹尊。
荊溪妙樂間生孫，廣述祖教補乾坤。
寫照隨形殊好存，源公瞻禮必益敦。
俾余讚述斯討論，庶幾億載垂後昆。

顏真卿《天台智者大師畫讚》

天台大師碑文

天台大師碑文

恭維天台智者
大師道禀鷲峰以影
佈沙界具衆德以
應化現瑞相而降
生洞融三觀照萬
法於一心齊駕白
牛運蒼生於露池白
不出戶庭廓之見
光衡華頂之上攀定
之間藕池汝深定
遊藏發明化深
華万大流其三
日城風教長敷其歸味
朝雨故得日本
法野於心宗
祖最澄渡日世
繼志以同法海由
朝齋歸音世
極緣遠樓師烈被

渾粉身碎骨報厚
德唯累歲月講聽
妙典奉酬無窮
德因茲建立彰德
之碑狀聖迹奉乞
大師之冥應伏願
邀幸歷世之眾德
垂賜普通納受之
慈悲

時維公元八二年
五月日本天台
宗總本山比叡山
延曆寺第二百五
十三世天台座主
惠諦敬白《傳印譯》

千禧十六年
金蹉整

離騷 屈原

紛吾既有此內美兮
又重之以脩能
扈江離與辟芷兮
紉秋蘭以為佩
汩余若將不及兮
恐年歲之不吾與
朝搴阰之木蘭兮

春與秋其代序
惟草木之零落兮
恐美人之遲暮
不撫壯而棄穢兮
何不改乎此度
乘騏驥以馳騁兮
來吾導夫先路

千禧十六年
金耀基

屈原《離騷》節錄

紛吾既有此內美兮，又重之以修能。
扈江離與辟芷兮，紉秋蘭以為佩。
汩余若將不及兮，恐年歲之不吾與。
朝搴阰之木蘭兮，夕攬洲之宿莽。
日月忽其不淹兮，春與秋其代序。
惟草木之零落兮，恐美人之遲暮。
不撫壯而棄穢兮，何不改乎此度。
乘騏驥以馳騁兮，來吾導夫先路。

35 X 71 cm
2016

秋風起兮白雲飛，草木黃落兮雁南歸。
蘭有秀兮菊有芳，懷佳人兮不能忘。
汎樓船兮濟汾河，橫中流兮揚素波。
簫鼓鳴兮發櫂歌，歡樂極兮哀情多。
少壯幾時兮奈老何！

劉徹《秋風辭》

111 X 35 cm

2016

棄我去者，昨日之日不可留；
亂我心者，今日之日多煩憂。
長風萬里送秋雁，對此可以酣高樓。
蓬萊文章建安骨，中間小謝又清發。
俱懷逸興壯思飛，欲上青天攬明月。
抽刀斷水水更流，舉杯消愁愁更愁。
人生在世不稱意，明朝散發弄扁舟。

李白《宣州謝朓樓餞別校書叔雲》

98 X 35 cm

2016

青山橫北廓，白水繞東城。
此地一為別，孤蓬萬里征。
浮雲游子意，落日故人情。
揮手自茲去，蕭蕭班馬鳴。

李白《送友人》

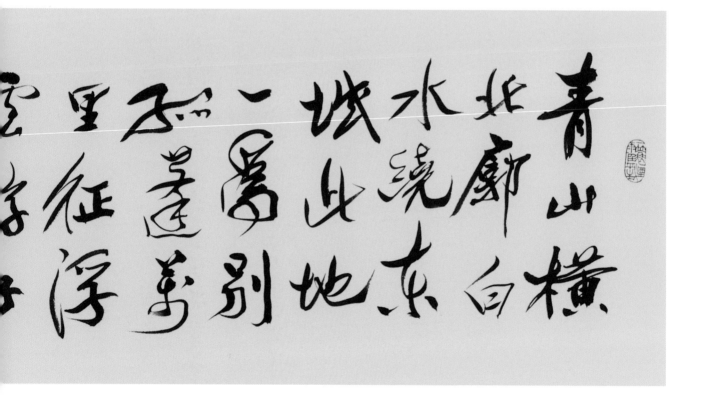

35 X 137 cm

2016

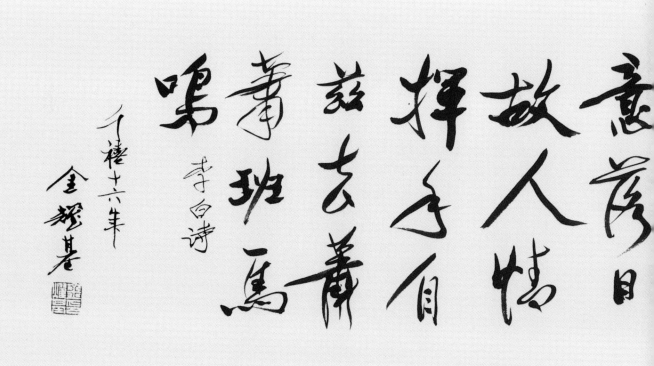

意氣彥日
故人情
揮手自
茲去蕭
蕭班馬
鳴 李白诗

千禧十六年
金曜基

我本楚狂人，
鳳歌笑孔丘。
手持綠玉杖，
朝別黃鶴樓。
五岳尋仙不辭遠
一生好入名山游，
廬山秀出南斗傍，
屏風九叠雲錦張，
影落明湖青黛光。
金闕前開二峰長，
銀河倒掛三石梁，
香爐瀑布遙相望，
回崖沓嶂凌蒼蒼。

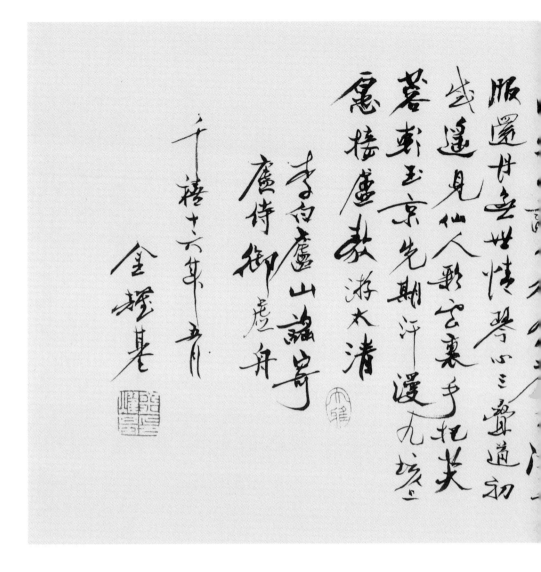

服還丹無世情琴心三疊道初
成遙見仙人彩雲裏手把芙
蓉朝玉京先期汗漫九垓上
願接盧敖游太清

李白盧山謠寄
盧侍御虛舟

千禧十六年六月
金輝基

翠影紅霞映朝日，
鳥飛不到吳天長。
登高壯觀天地間，
大江茫茫去不還。
黃雲萬里動風色，
白波九道流雪山。
好為廬山謠，
興因廬山發。
閑窺石鏡清我心，
謝公行處蒼苔沒。
早服還丹無世情，
琴心三疊道初成。
遙見仙人彩雲裏，
手把芙蓉朝玉京。
先期汗漫九垓上，
願接盧敖游太清。

李白《廬山謠寄盧侍御虛舟》

35 X 84 cm

2016

支離東北風塵際漂泊西南天地間三峽樓臺

淹日月五溪衣服共雲山羯胡事主終無賴詞客哀

時且未還庾信平生最蕭瑟暮年詩賦動江關

杜少陵詠懷古蹟其一

千禧十六年

金載譽

支離東北風塵際，漂泊西南天地間。
三峽樓台淹日月，五溪衣服共雲山。
羯胡事主終無賴，詞客哀時且未還。
庾信平生最蕭瑟，暮年詩賦動江關。

杜甫《詠懷古迹》其一

69 X 26 cm
2016

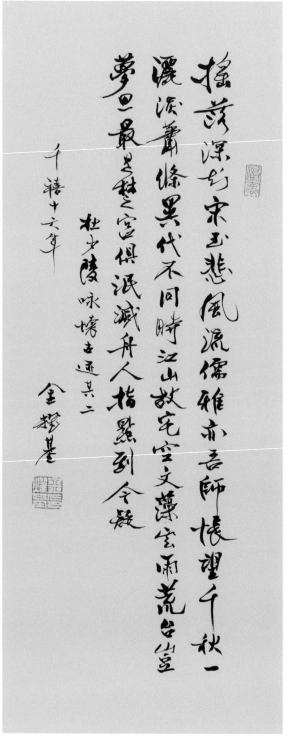

搖落深知宋玉悲　風流儒雅亦吾師　悵望千秋一
灑淚蕭條異代不同時　江山故宅空文藻　雲雨荒臺豈
夢思　最是楚宮俱泯滅　舟人指點到今疑

杜少陵　詠懷古迹其二

千禧十六年　金螯基

群山萬壑赴荊門　生長明妃尚有村　一去紫臺連朔漠獨
留青塚向黃昏　畫圖省識春風面　環佩空歸月夜魂
千載琵琶作胡語　分明怨恨曲中論

杜少陵　詠懷古迹其三

千禧十六年　金螯基

69 X 26 cm
2016

69 X 26 cm
2016

蜀主窺吳幸三峽　崩年亦在永安宮
翠華想像空山裏　玉殿虛無野寺中
古廟杉松巢水鶴　歲時伏臘走村翁
武侯祠屋常鄰近　一體君臣祭祀同

杜少陵詠懷古迹 其四

千禧十六年　金鍾基

諸葛大名垂宇宙　宗臣遺像肅清高
三分割據紆籌策　萬古雲霄一羽毛
伯仲之間見伊呂　指揮若定失蕭曹
運移漢祚終難復　志決身殲軍務勞

杜少陵詠懷古迹 其五

千禧十六年　金鍾基

69 X 26 cm

2016

69 X 26 cm

2016

搖落深知宋玉悲，風流儒雅亦吾師。
悵望千秋一灑淚，蕭條異代不同時。
江山故宅空文藻，雲雨荒台豈夢思。
最是楚宮俱泯滅，舟人指點到今疑。

杜甫《詠懷古迹》其二

群山萬壑赴荊門，生長明妃尚有村。
一去紫台連朔漠，獨留青冢向黃昏。
畫圖省識春風面，環佩空歸月夜魂。
千載琵琶作胡語，分明怨恨曲中論。

杜甫《詠懷古迹》其三

蜀主窺吳幸三峽，崩年亦在永安宮。
翠華想像空山裏，玉殿虛無野寺中。
古廟杉松巢水鶴，歲時伏臘走村翁。
武侯祠屋常鄰近，一體君臣祭祀同。

杜甫《詠懷古迹》其四

諸葛大名垂宇宙，宗臣遺像肅清高。
三分割據紆籌策，萬古雲霄一羽毛。
伯仲之間見伊呂，指揮若定失蕭曹。
運移漢祚終難復，志決身殲軍務勞。

杜甫《詠懷古迹》其五

十歲裁詩走馬成，
冷灰殘燭動離情。
桐花萬里丹山路，
雛鳳清於老鳳聲。

李商隱《韓冬郎即席為詩相送因成二絕寄酬》其一

殘燭

68 X 35 cm

2016

十歲裁詩走馬成

冷灰殘燭動離情

桐花萬里丹山路

雛鳳清於老鳳聲

——李商隱詩

千禧十六壬午好月

金穆基

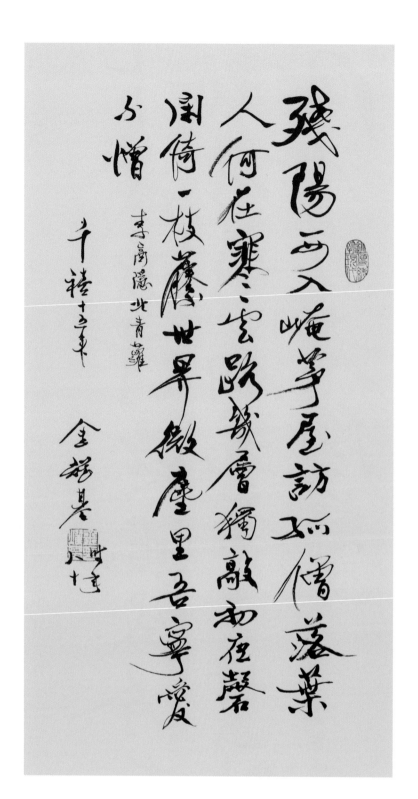

李商隱 《北青蘿》

殘陽西入崦，茅屋訪孤僧。
落葉人何在，寒雲路幾層。
獨敲初夜磬，閑倚一枝藤。
世界微塵裏，吾寧愛與憎。

68 X 35 cm

2015

向晚意不適，
驅車登古原。
夕陽無限好，
只因近黃昏。

李商隱《登樂遊原》
原詩最後一句為「只是近黃昏」，
有意易之。

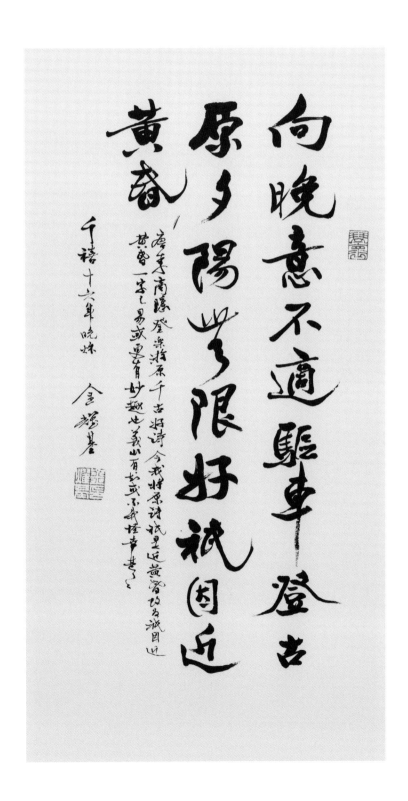

68 X 35 cm

2016

錦瑟無端五十弦，
一弦一柱思華年。
莊生曉夢迷蝴蝶，
望帝春心托杜鵑。
滄海月明珠有淚，
藍田日暖玉生煙。
此情可待成追憶，
只是當時已惘然。

李商隱《錦瑟》

28 X 28 cm
2016

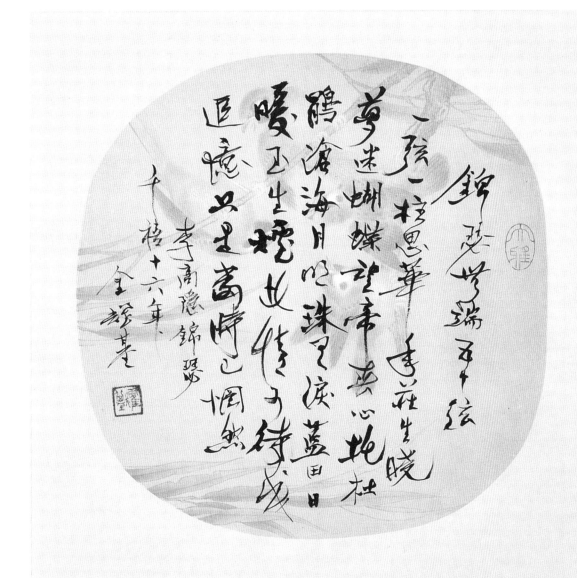

錦瑟無端五十絃
一絃一柱思華年
莊生曉夢迷蝴蝶
望帝春心託杜鵑
滄海月明珠有淚
藍田日暖玉生煙
此情可待成追憶
只是當時已惘然

李商隱錦瑟
壬辰十六年
金鍾基

王船山 六然

自處超然
與人藹然
無事澄然
處事斷然
得意淡然
失意泰然

王船山 四看

大事難事

王船山「六然」

自處超然，
與人藹然，
無事澄然，
處事斷然，
得意淡然，
失意泰然。

大事難事看擔當，
逆境順境看襟懷，
臨喜臨怒看涵養，
群行群止看識見。

王船山「四看」

35 X 130 cm

2016

來是空言去絕蹤　月斜樓上五更鐘
夢為遠別啼難喚　書被催成墨未濃
蠟照半籠金翡翠　麝熏微度繡芙蓉
劉郎已恨蓬山遠　更隔蓬山一萬重

李商隱　無題

千禧十六年　金禔基　時年八十有一

來是空言去絕縱，
月斜樓上五更鐘。
夢為遠別啼難喚，
書被催成墨未濃。
蠟照半籠金翡翠，
麝熏微度繡芙蓉。
劉郎已恨蓬山遠，
更隔蓬山一萬重。

李商隱《無題》

104 X 35 cm

2016

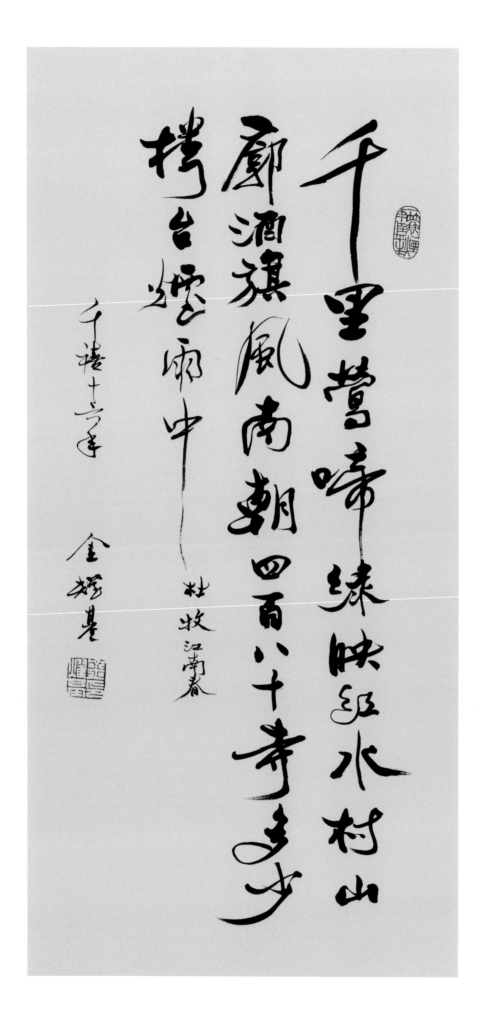

千里鶯啼綠映紅，水村山廓酒旗風。
南朝四百八十寺，多少樓台煙雨中。

杜牧《江南春》

青山隱隱水迢迢，秋盡江南草未凋。
二十四橋明月夜，玉人何處教吹簫。

杜牧《寄揚州韓綽判官》

青山隱隱水迢迢，秋盡江南草未凋。二十四橋明月夜，玉人何處教吹簫。

小杜此詩為當代詩翁余先生之最愛，余亦感其詩境之曼妙也

杜牧寄揚州韓綽判官

千禧十六年婧

金龍聲

萬壑樹參天，
千山響杜鵑。
山中一夜雨，
樹杪百重泉。
漢女輸橦布，
巴人訟芋田。
文翁翻教授，
不敢倚前賢。

王維 《送梓州李使君》

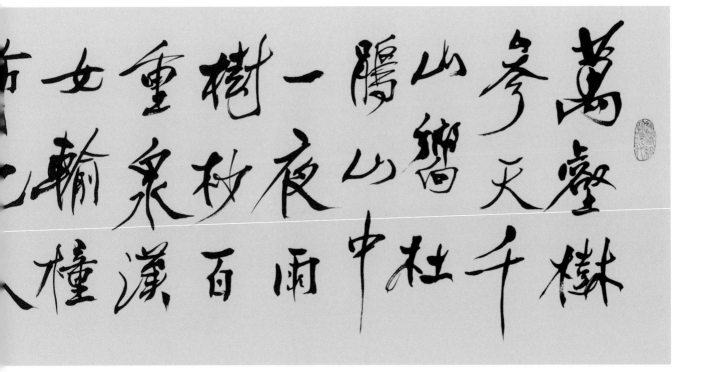

35 X 137 cm

2015

訟芋田
文翁翻香羽
教授不
敢倚前

賢

王維送梓州
李使君

千禧十二年

金嘩基
八十

六朝文物草連空
天淡雲閑今古同
鳥去鳥來山色裏
人歌人哭水聲中
深秋簾幕千家雨
落日樓臺一笛風
惆悵無因見范蠡
參差煙樹五湖東

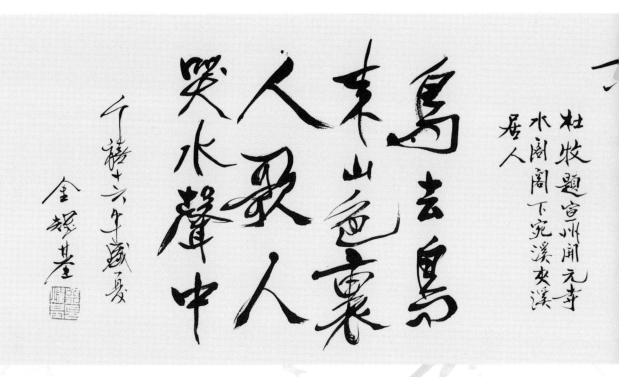

鳥去鳥
來山色裏
人歌人
哭水聲中

千辰十六年歲一夏
金膺基

六朝文物草連空，
天淡雲閑今古同。
鳥去鳥來山色裏，
人歌人哭水聲中。
深秋簾幕千家雨，
落日樓台一笛風。
惆悵無因見范蠡，
參差煙雨五湖東。

杜牧《題宣州開元寺水閣閣下宛溪夾溪居人》

月落烏啼霜滿天，
江楓漁火對愁眠。
姑蘇城外寒山寺，
夜半鐘聲到客船。

張繼《楓橋夜泊》

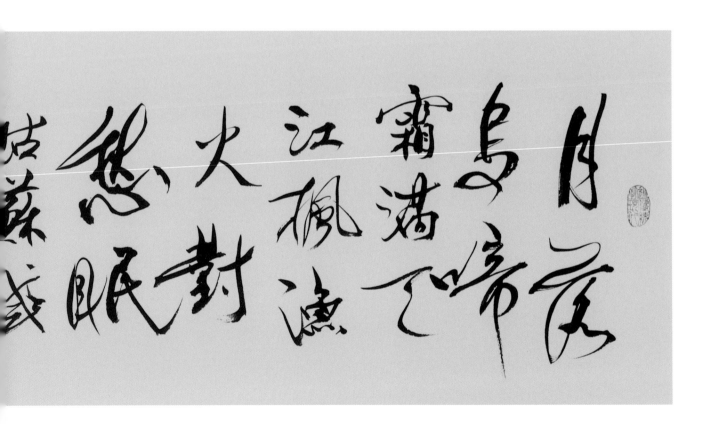

35 X 137 cm

2015

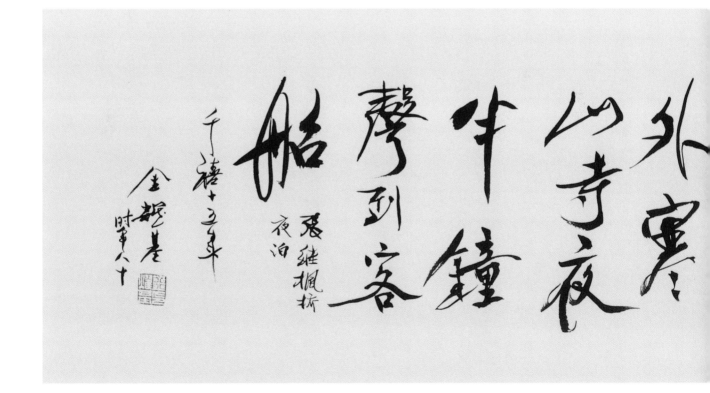

外寒山寺夜半鐘聲到客船

姑蘇城外寒山寺

夜半鐘聲到客船

張繼楓橋夜泊

壬禧十三年

金禧堂時年八十

昔人已乘黃鶴去此地空餘黃鶴樓黃鶴一去不復返白雲千載空悠悠晴川歷歷

107

昔人已乘黃鶴去，
此地空餘黃鶴樓。
黃鶴一去不復返，
白雲千載空悠悠。
晴川歷歷漢陽樹，
芳草萋萋鸚鵡洲。
日暮鄉關何處是，
煙波江上使人愁。

崔顥《黃鶴樓》

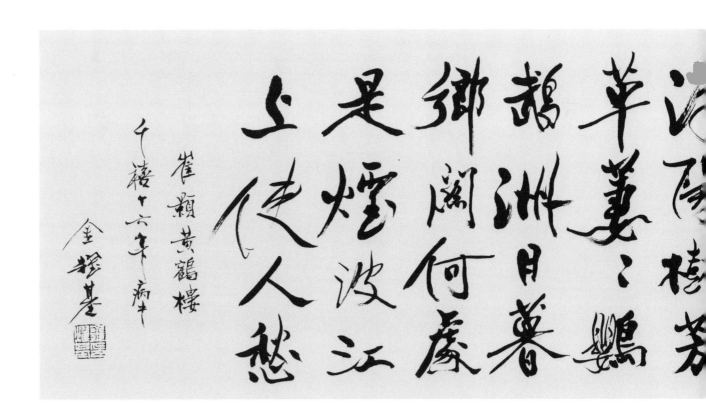

35 X 111 cm
2016

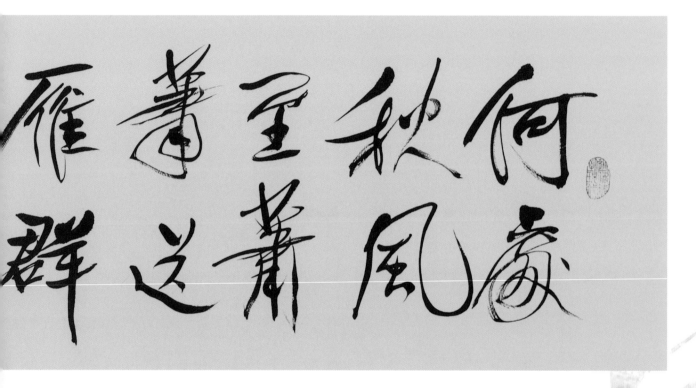

何處秋風至？
蕭蕭送雁群。
朝來入庭樹，
孤客最先聞。

劉禹錫《秋風引》

35 X 137 cm
2015

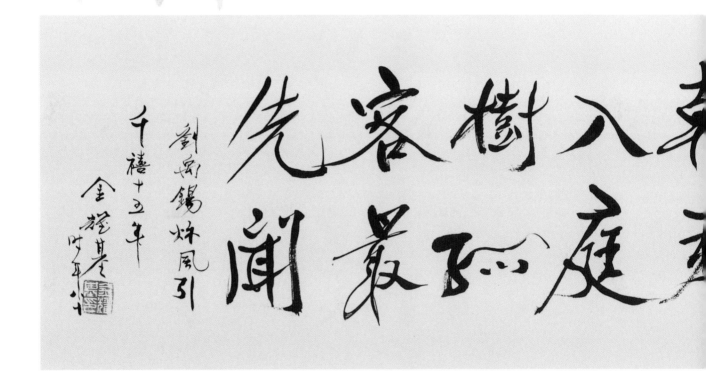

新秋八庭樹客最先闻

劉禹錫秋風引

千禧十五年 金旋甚庵吟草

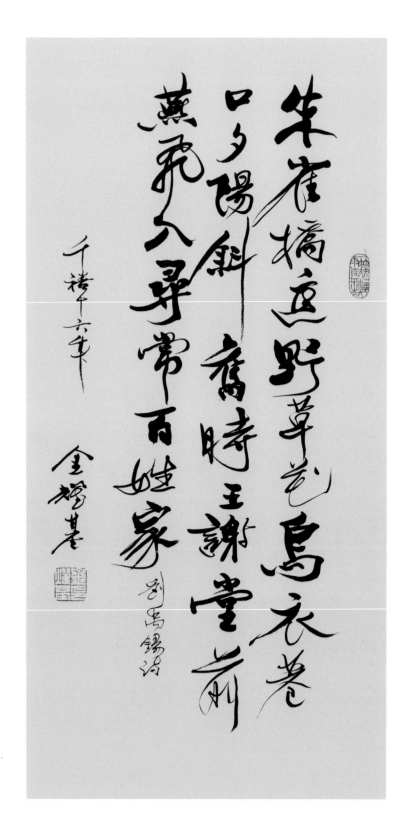

劉禹錫《烏衣巷》

朱雀橋邊野草花，
烏衣巷口夕陽斜。
舊時王謝堂前燕，
飛入尋常百姓家。

68 X 35 cm
2016

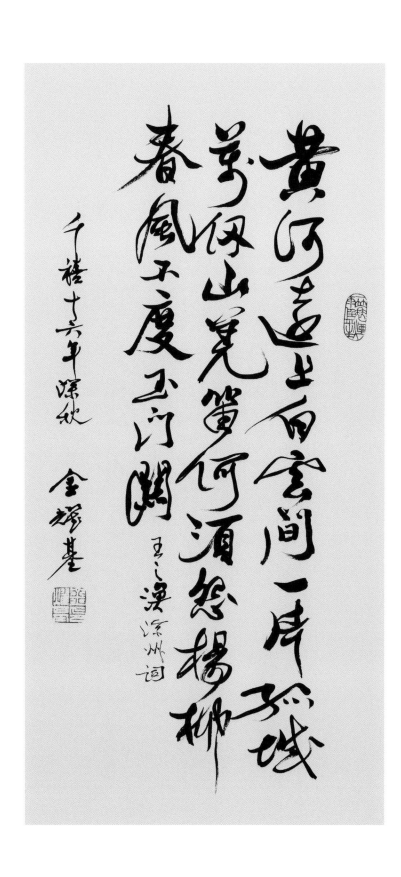

王之渙《涼州詞》

黃河遠上白雲間，
一片孤城萬仞山。
羌笛何須怨楊柳，
春風不度玉門關。

68 X 35 cm
2016

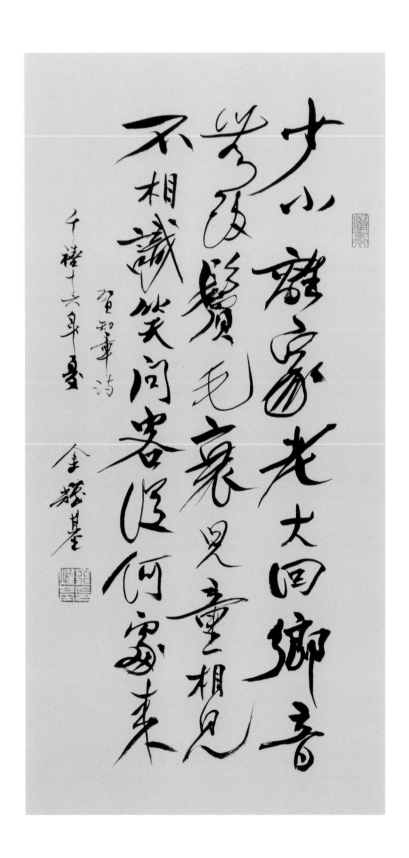

少小離家老大回，
鄉音無改鬢毛衰。
兒童相見不相識，
笑問客從何處來。

賀知章《回鄉偶書》

68 X 35 cm
2016

霧外江山看不真，
只憑雞犬認前村。
渡船滿板霜如雪，
印我青鞋第一痕。

楊萬里《庚子正月五日曉過大皋渡二首》其一

霧外江山看不真只憑雞犬認
前村渡船滿板霜如雪印我
青鞋第一痕　宋楊萬里詩

千禧十六年

金耀基

68 X 35 cm

2016

曾經滄海難為水　除卻巫山不是雲　取次花叢懶迴頭　半緣

元稹《離思》

曾經滄海難為水，
除卻巫山不是雲。
取次花叢懶迴顧，
半緣修道半緣君。

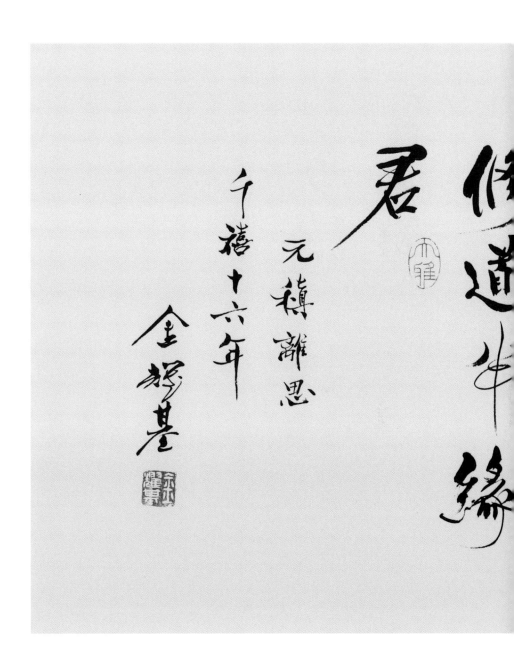

35 X 68 cm

2016

千萬恨，
恨極在天涯。
山月不知心裏事，
水風吹落眼前花。
搖曳碧雲斜。

温庭筠《夢江南》其一

35 X 68 cm
2016

心事多事
水風吹茗
眼前前飛
橫安碧君
雲斜

唐溫庭筠
過江南
乙禧十六年
金聲基

丹丘迥聳與雲齊，
空裏五峰遙望低。
雁塔高排出青嶂，
禪林古殿入虹蜺。
風搖松葉赤城秀，
霧吐中巖仙路迷。
碧落千山萬仞現，
蘿藤相接次連溪。

寒山子《詠天台五峰赤城》

137 X 33 cm

2016

寒山子
咏天台五峰赤城

千禧十六年
金鍾基書

丹丘迥聳与雲齊　空裏五峰遠望低
雁塔高排出青嶂　禪林吉殿入眸睨
風搖楓葉赤城秀　霧吐中巖仙路迷
碧落千山莫何現　叢藤相接次遠溪

釋 拾得 詩 偈

自徑到此天台
寺經今早
已載冬春
山水不移
人自老見

拾得詩偈

自從到此天台寺，經今早已幾冬春。
山水不移人自老，見卻多少後生人。
君不見，三界之中紛擾擾，只為無明不了絕。
一念不生心澄然，無來無去不生滅。

46 X 69 cm

故國三千里，
深宮二十年。
一聲何滿子，
雙淚落君前。

張祜《宮詞》其一

35 X 68 cm
2016

故國三千里 深宮二十年 一聲何滿子 雙淚落君前

唐張祜詩

壬禧十六年夏

金鐘基書

夕陽欲下少行人，綠遍苔茵路不分。
修竹萬竿松影亂，山風吹作滿窗雲。

薩都拉《道過讚善庵》

夕陽欲下少行人綠遍苔
茵路不分修竹萬竿松
影亂山風吹作滿窗雲

元薩都拉詩

千禧十六年夏月 金越基

煙水蒼茫西復東，扁舟又繫柳陰中。
三更酒醒殘燈在，臥聽瀟瀟雨打篷。

陸游《東關》其二

煙水蒼茫西復東扁舟又繫
柳陰中三更酒醒殘燈在臥
聽瀟瀟雨打蓬

宋陸游東關

千禧十六年

金槎基

68 X 35 cm
2016

甚矣吾衰矣！
悵平生、交游零落，
只今餘幾？
白髮空垂三千丈，
一笑人間萬事。
問何物、能令公喜？
我見青山多嫵媚，
料青山見我應如是。
情與貌，略相似。

一尊搔首東窗裏。

35 X 68 cm
2016

想淵明、停雲詩就，
此時風味。
江左沉酣求名者，
豈識濁醪妙理！
回首叫、雲飛風起。
不恨古人吾不見，
恨古人不見吾狂耳。
知我者，二三子。

辛棄疾《賀新郎》

勝日尋芳泗水濱，無邊光景一時新。
等閒識得東風面，萬紫千紅總是春。

朱熹《春日》

千禧十六年於香港　金耀基

勝日尋芳泗水濱無邊光景一時新等閒識得東風面萬紫千紅總是春　朱熹春日

68 X 35 cm
2016

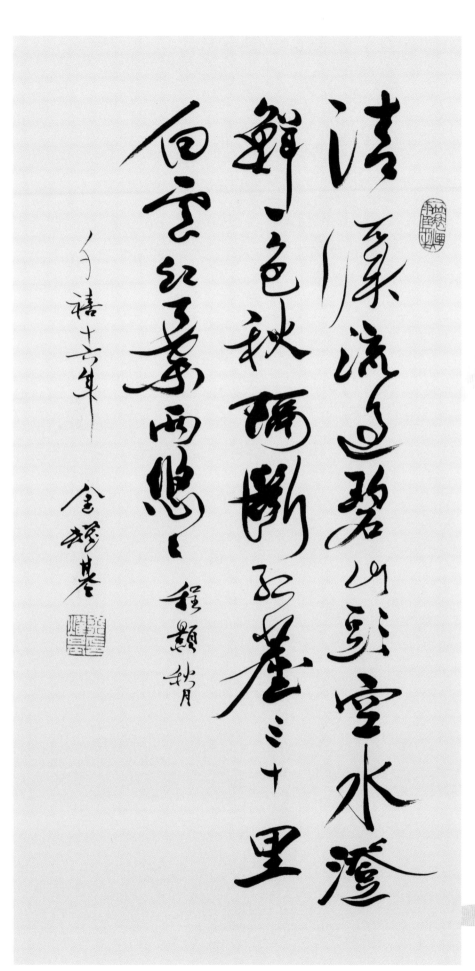

清溪流過碧山頭，空水澄鮮一色秋。
隔斷紅塵三十里，白雲紅葉兩悠悠。

程顥《秋月》

68 X 35 cm
2016

怒髮衝冠憑欄處瀟瀟雨歇抬望眼仰天長嘯壯懷激烈三十功名塵與土八千里路雲和月莫等閒白了少年頭空悲切

靖康恥猶未雪臣子恨何時滅駕長車踏破賀蘭山缺壯志飢餐胡虜肉笑談渴飲匈奴血待從頭收拾舊山河朝天闕

千禧一六年 金耀書

岳武穆
滿江紅

怒髮衝冠，
憑欄處、瀟瀟雨歇。
抬望眼、仰天長嘯，壯懷激烈。
三十功名塵與土，八千里路雲和月。
莫等閑、白了少年頭，空悲切！
靖康恥，猶未雪；
臣子恨，何時滅！
駕長車，踏破賀蘭山缺。
壯志飢餐胡虜肉，笑談渴飲匈奴血。
待從頭、收拾舊山河，朝天闕。

岳飛 《滿江紅》

137 X 35 cm
2016

山水

中夜沉吟
入盞袍一杯山
若崙書馨馬
兔竹夢霜初
山人立梅花月
正子此等眉
無心如水有營
何必事乎為毛
去表擬到蕭
開伴雲山
天台秀海壽

中夜清寒入蘊袍，
一杯山茗當香醪。
鳥飛竹聲霜初下，
人立梅花月正高。
無慾自然心如水，
有營何止事如毛。
春來擬約蕭閑伴，
重上天台看海濤。

趙師秀《呈蔣薛二友》

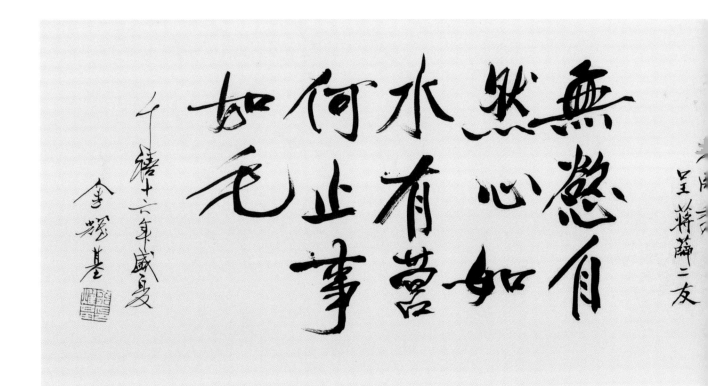

35 X 137 cm

2016

碧雲天黃花地西風緊北
雁南飛曉來誰染霜霜林
醉總是離人淚

王實甫西廂記

干禧十六年夏書香港

金嘉基

碧雲天，黃花地，
西風緊，北雁南飛。
曉來誰染霜林醉？
總是離人淚。

王實甫《西廂記·長亭送別》

68 X 35 cm

2016

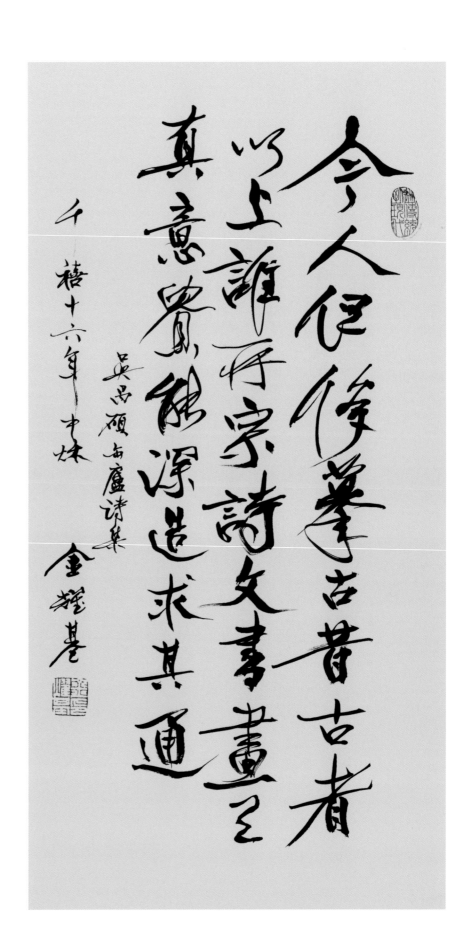

今人但倣摹古昔，古者以上誰所宗？
詩文書畫有真意，貴能深造求其通。

出自吳昌碩《缶廬集》卷一

68 X 35 cm

2016

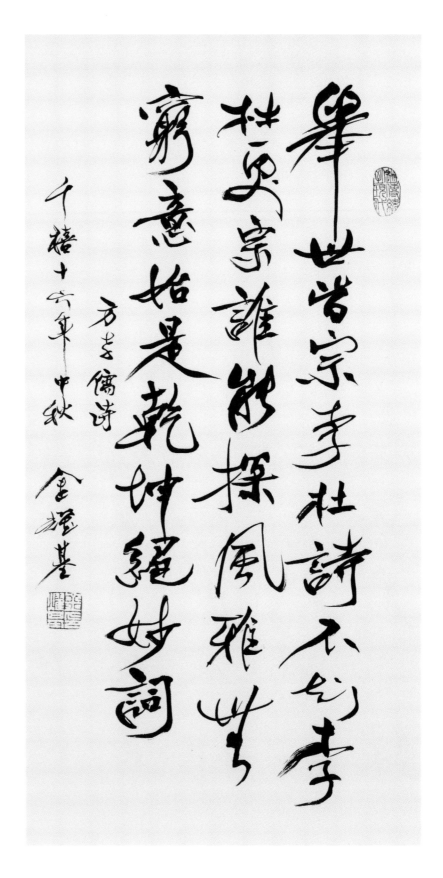

舉世皆宗李杜詩，
不知李杜更宗誰？
能探風雅無窮意，
始是乾坤絕妙詞。

方孝儒《談詩五首》其一

68 X 35 cm

2016

昨夜雨疏風驟，
濃睡不消殘酒。
試問捲簾人，
卻道海棠依舊。
知否？知否？
應是綠肥紅瘦。

李清照《如夢令》

萬帳穹廬人醉，
星影搖搖欲墜。
歸夢隔狼河，
又被河聲攪碎。
還睡，還睡，
解道醒來無味。

納蘭性德《如夢令》

納蘭性德 如夢吟

千禧六年　金耀基

使君談藝筆通神，斗大高陽酒國春。
消我關山風雪怨，天涯握手盡文人。

龔自珍《己亥雜詩》其三百一十

使君談藝筆通神斗
大高陽酒國春消我關
嵐雪怨天涯握手盡文人

壬禧十六年夏日病中

清龔自珍詩

金禧基

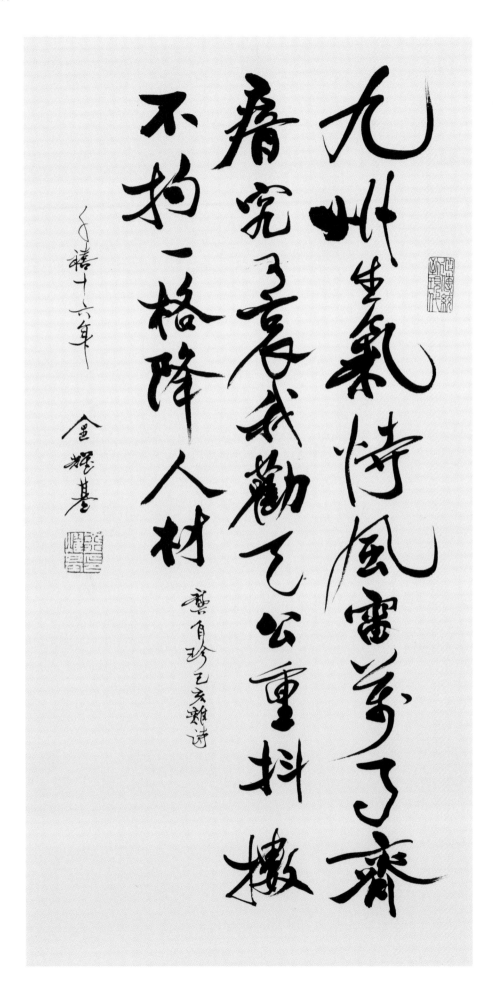

九州生氣恃風雷，萬馬齊瘖究可哀。
我勸天公重抖擻，不拘一格降人材。

龔自珍《己亥雜詩》其一百二十五

68 X 35 cm
2016

不曾識面早相知，
良會真誠意外奇。
才可必傳能有幾，
老猶得見未嫌遲。
蘇隄二月春如水，
杜牧三生鬢有絲。
一個西湖一才子，
此來端不枉遊資。

趙翼《西湖晤袁子才喜贈》

137 X 35 cm
2016

不曾識西平相知豈意外奇才子必傳終身歲寒老
猶得見未嫌連蘇隄二月春光水柱牧三生夢之紙一簡
西湖二才子此真端不枉遊資

千禧十六年深秋

金揚基

清趙翼西湖晴春才子喜贈

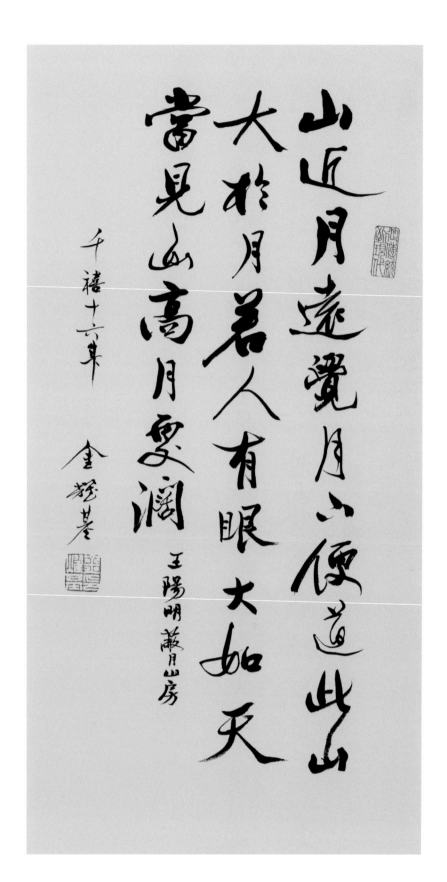

山近月遠覺月小，
便道此山大於月。
若人有眼大如天，
當見山高月更闊。

王陽明 《蔽月山房》

68 X 35 cm

2016

登樓對雪懶吟詩月倚欄杆
有所思莫怪世人容易老青山
此有句頭時 清 駱綺蘭詩

千禧十六年 金輝基

登樓對雪懶吟詩，閑倚欄杆有所思。
莫怪世人容易老，青山也有白頭時。

駱綺蘭《對雪》

68 X 35 cm
2016

咬定青山不放鬆立根原在破
巖中千磨萬擊還堅勁任爾
東西南北風

清 鄭板橋題竹石

千禧十六年歲末 金輝基

咬定青山不放鬆，
立根原在破巖中。
千磨萬擊還堅勁，
任爾東西南北風。

鄭板橋《竹石》

70 X 68 cm

2016

長亭外古道邊芳草碧連天晚風拂柳笛聲殘夕陽山外山天之涯海之角知交半零落

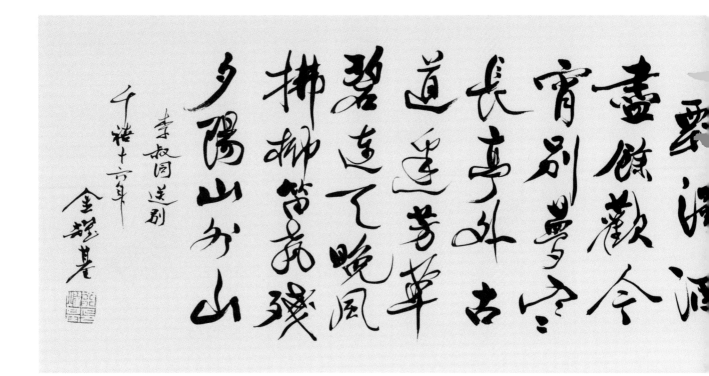

李叔同《送別》

長亭外，古道邊，芳草碧連天，
晚風拂柳笛聲殘，夕陽山外山。
天之涯，海之角，知交半零落，
一瓢濁酒盡餘歡，今宵別夢寒，
長亭外，古道邊，芳草碧連天，
晚風拂柳笛聲殘，夕陽山外山。

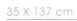

35 X 137 cm

2016

捲土重來未可知，
江山亦要偉人持。
成名豎子知多少，
海上誰來建義旂？

丘逢甲　《離台詩》

90 X 49 cm

2016

捲土重來未可期
偉人持戈名豈子孫多
少海上誰來建義旂

王建詩

千禧十六年夏
金輝書

今我是八十後之年，對自己的書法，

雖不敢言「人書俱老」

（唐孫過庭所云「人書俱老」絕非指老年人之書法，

而是指人到老年，而書法亦已達到

「通會」「兼通」之境界而言），

然面對古人風華萬千的精妙書法，

不禁會想到辛稼軒《賀新郎》之美句：

「我見青山多嫵媚，料青山見我應如是。

知我書者，當或有會心也乎哉？」

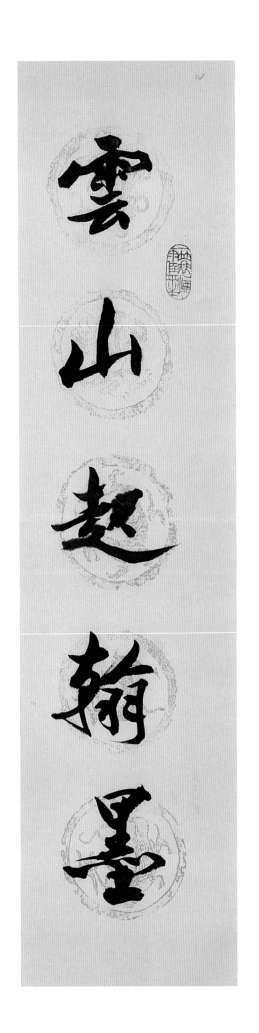

雲山起翰墨

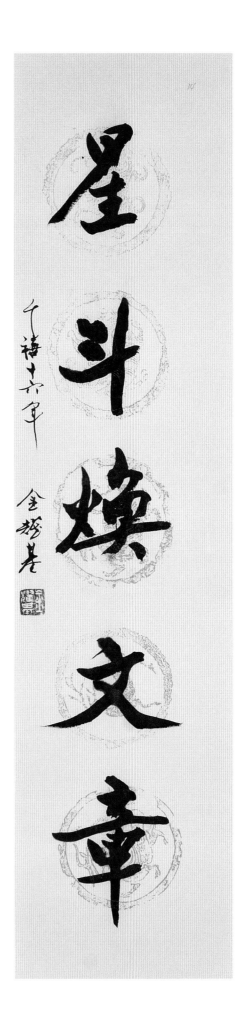

星斗煥文章

雲山起翰墨
星斗煥文章

上聯出自王琚《奉答燕公》
下聯出自杜牧《華清宮三十韻》

69 X 17 cm
2016

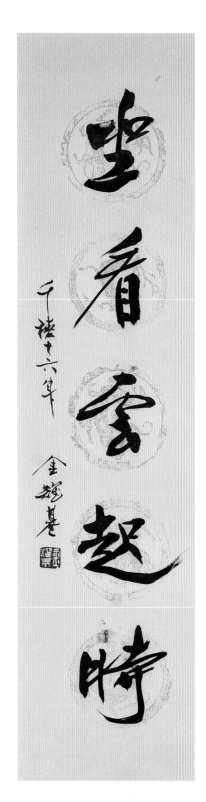
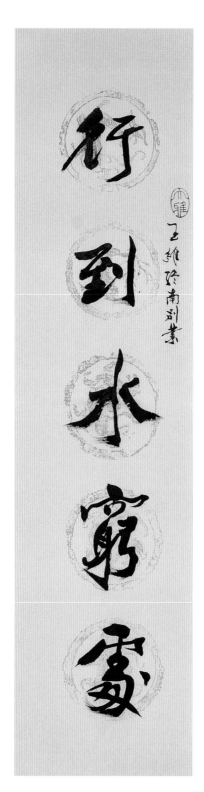

行到水窮處
坐看雲起時

出自王維《終南別業》

69 X 17 cm

2016

出自常建《題破山寺後禪院》

曲徑通幽處
禪房花木深

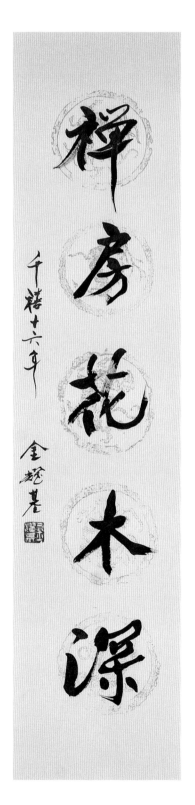

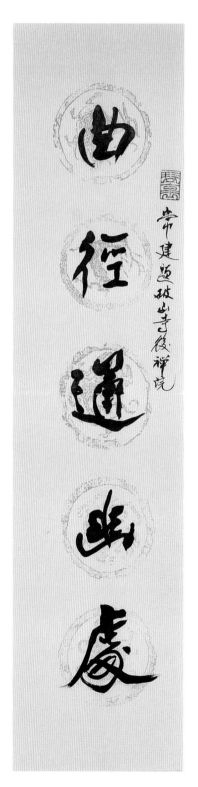

69 X 17 cm
2016

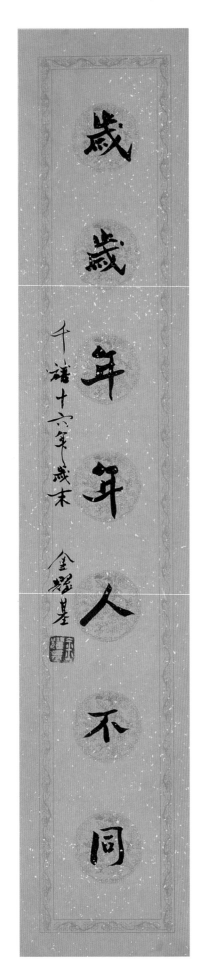
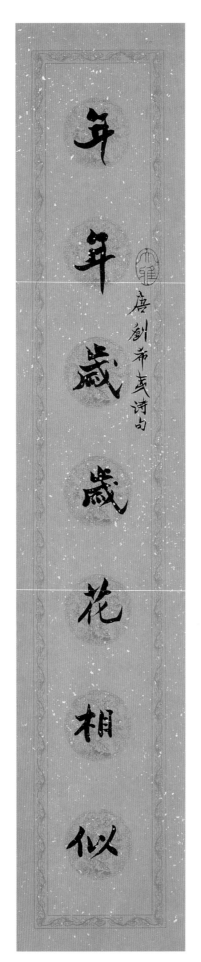

年年歲歲花相似
歲歲年年人不同

出自劉希夷《代悲白頭翁》

68 X 13 cm
2016

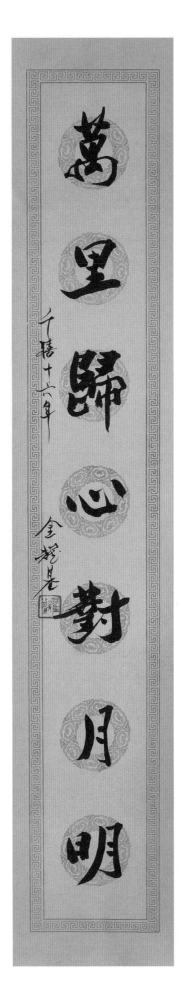
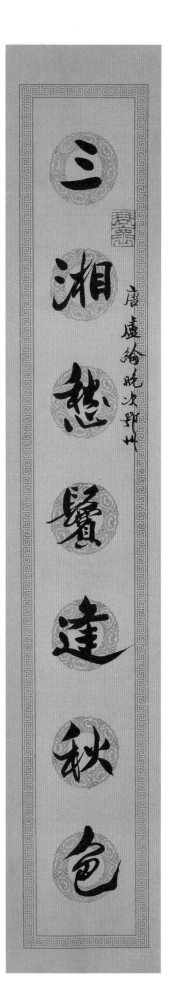

三湘愁鬢逢秋色
萬里歸心對月明

出自盧綸《晚次鄂州》

70 X 13 cm

2016

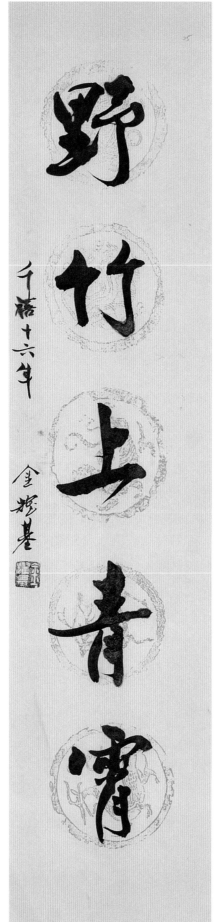

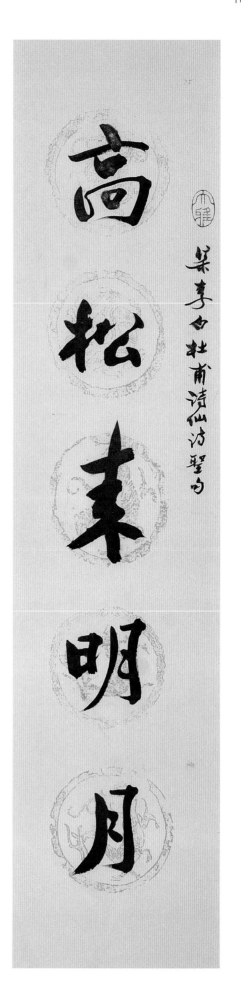

高松來明月
野竹上青霄

上聯出自李白《尋高鳳石門山中元丹丘》
下聯出自杜甫《陪鄭廣文遊何將軍山林十首》其一

原句為「高松來好月」

69 X 17 cm
2016

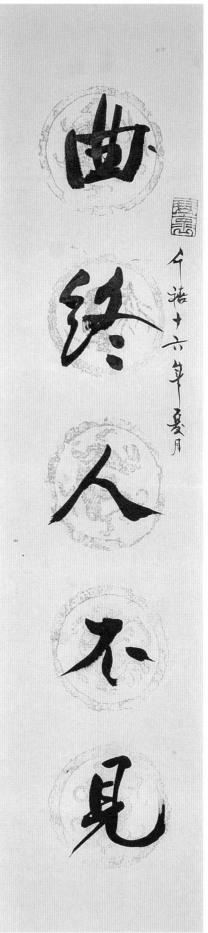

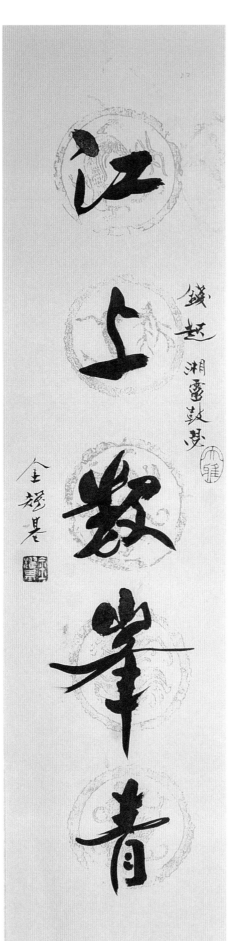

出自錢起《湘靈鼓瑟》

曲終人不見
江上數峰青

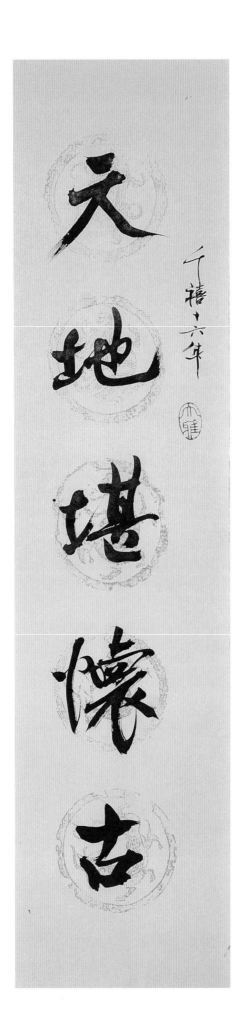

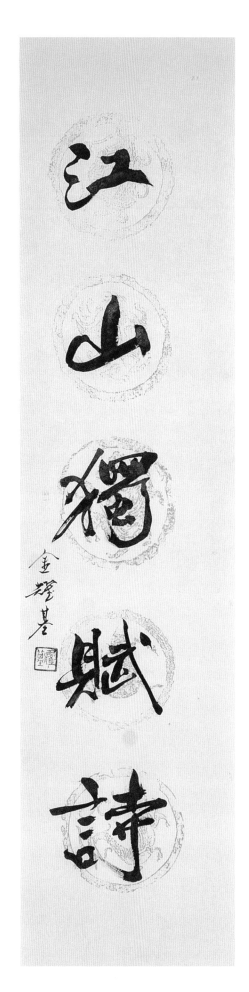

天地堪懷古
江山獨賦詩

69 X 17 cm
2016

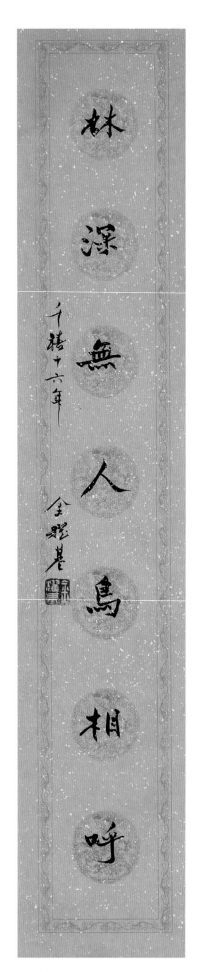

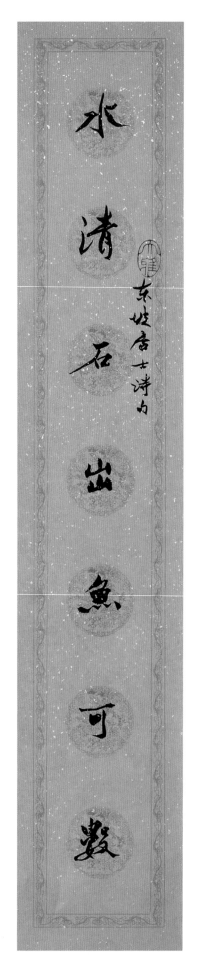

水清石出魚可數
林深無人鳥相呼

出自蘇軾《臘日遊孤山訪惠勤惠思二僧》

68 X 13 cm

2016

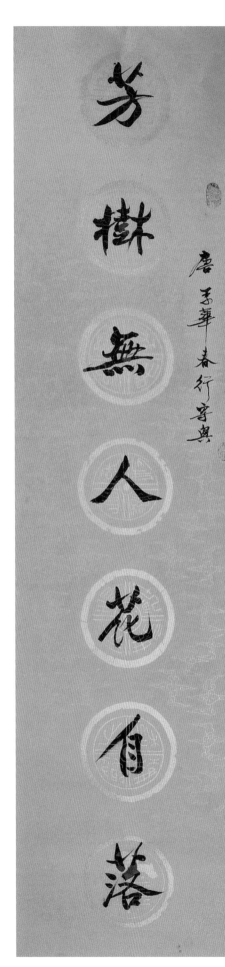

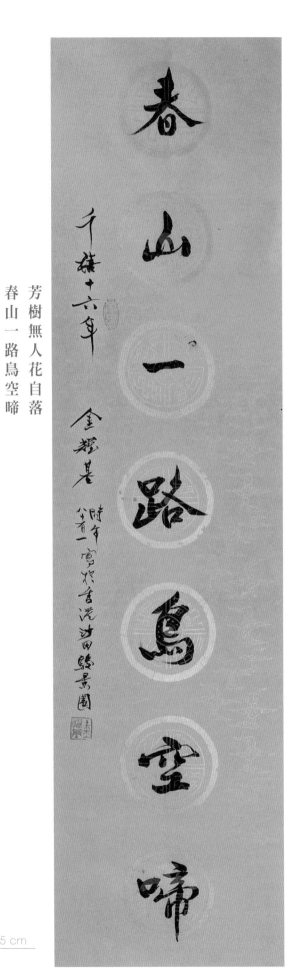

芳樹無人花自落
春山一路鳥空啼

出自李華《春行寄興》

138 X 35 cm
2016

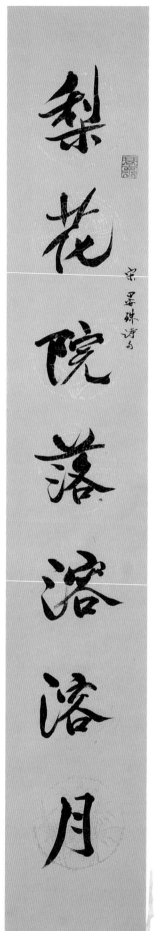

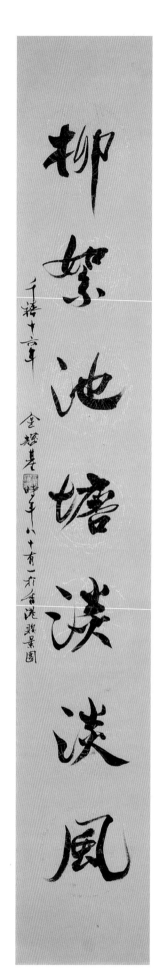

梨花院落溶溶月
柳絮池塘淡淡風

出自晏殊《寓意》

110×17 cm

2016

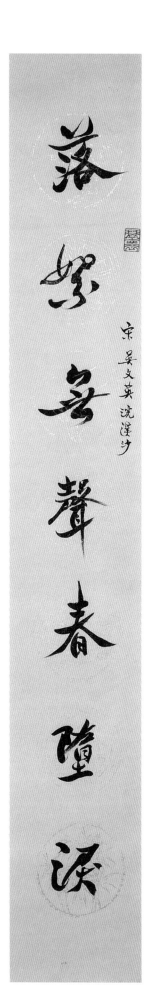

行雲有影月含羞

落絮無聲春墮淚

出自吳文英《浣溪沙》

110 X 17 cm
2017

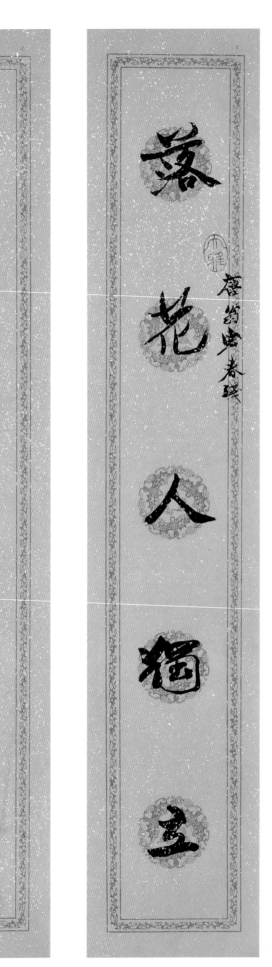

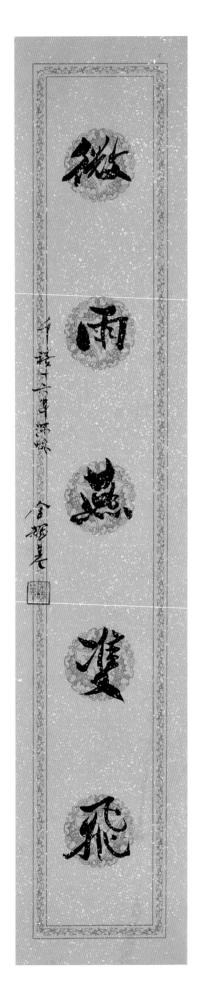

落花人獨立
微雨燕雙飛

出自翁宏《春殘》

出自馬戴《灞上秋居》

落葉他鄉樹
寒燈獨夜人

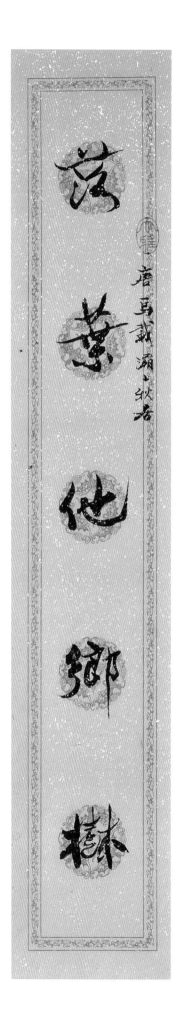

68 X 13 cm

2016

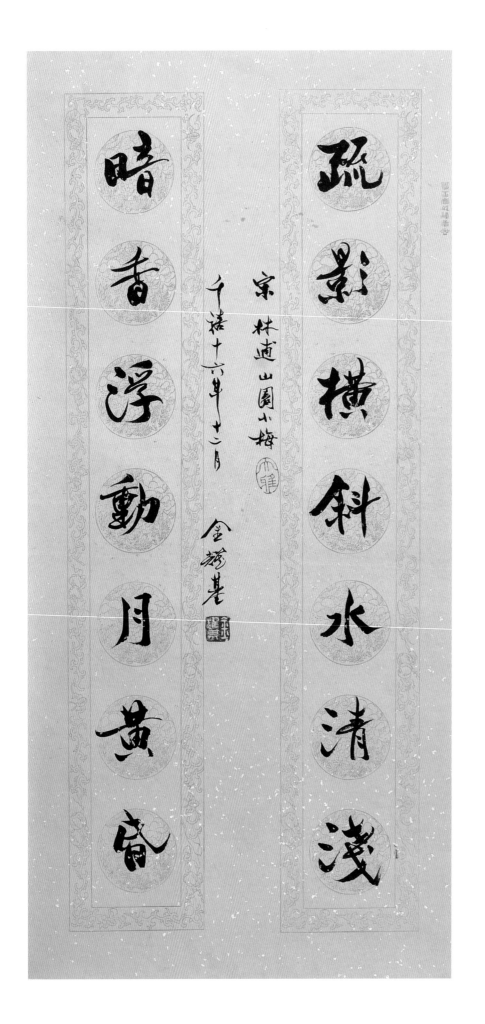

疏影橫斜水清淺
暗香浮動月黃昏

出自林逋《山園小梅》

70 X 34 cm

2016

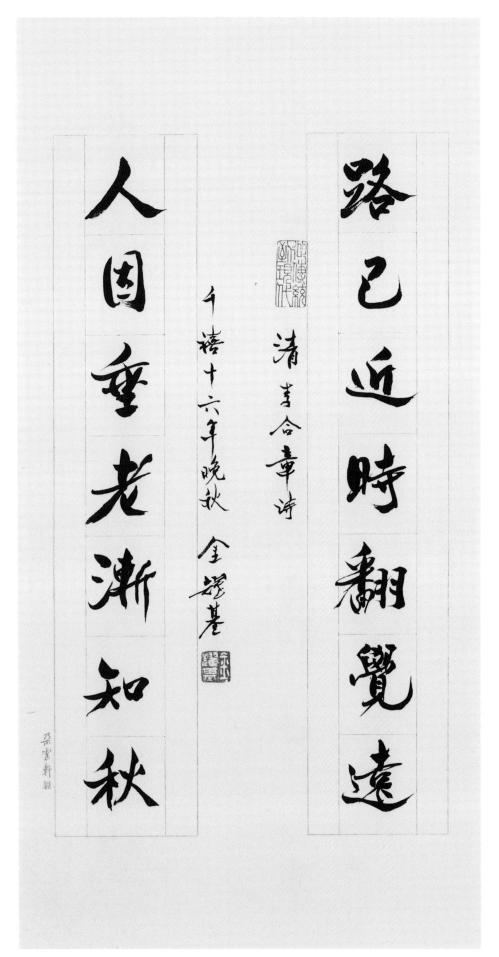

出自李合章《常州道中》

路已近時翻覺遠
人因垂老漸知秋

61 X 33 cm
2016

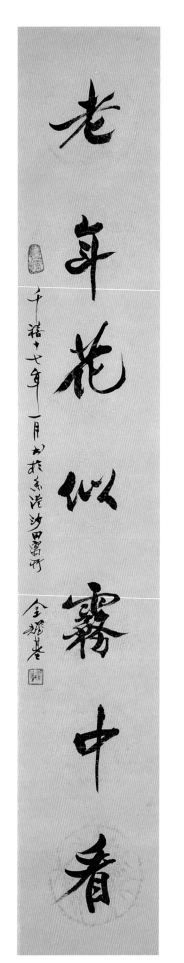
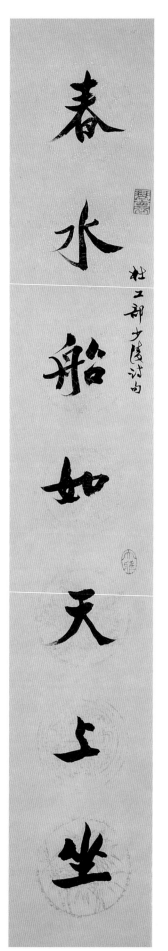

春水船如天上坐
老年花似霧中看

出自杜甫《小寒食舟中作》

110 X 17 cm
2017

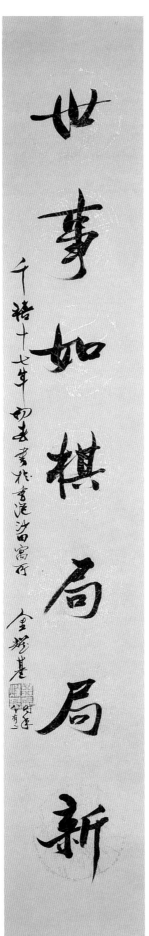

年光似鳥翩翩過

世事如棋局局新

出自僧志文《西閣》

110 X 17 cm

2017

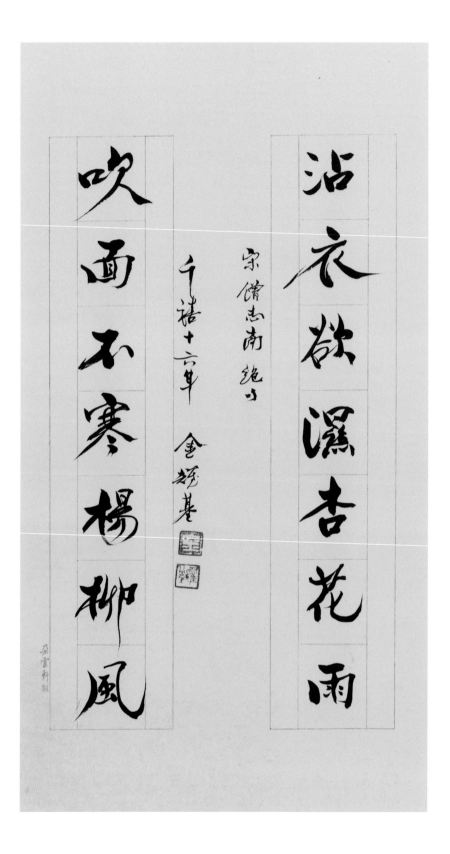

沾衣欲濕杏花雨
吹面不寒楊柳風

出自僧志南《絕句》

61 X 33 cm
2016

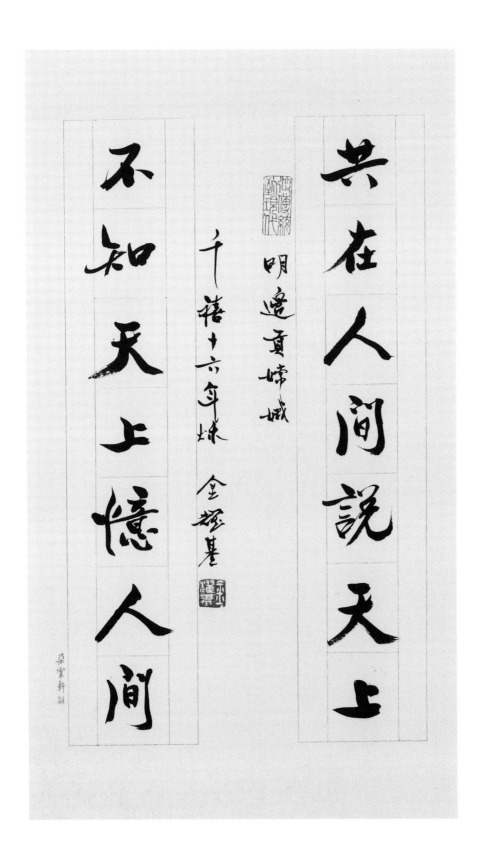

共在人間說天上
不知天上憶人間

出自邊貢《嫦娥》

61 X 33 cm
2016

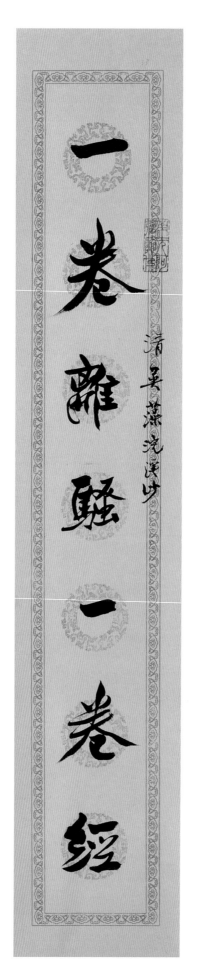

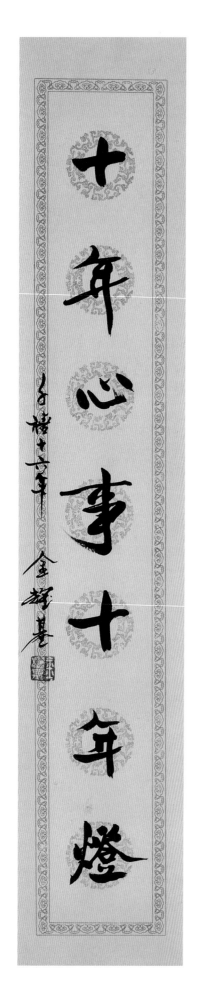

一卷離騷一卷經
十年心事十年燈

出自吳藻《浣溪沙》

70 X 13 cm
2016

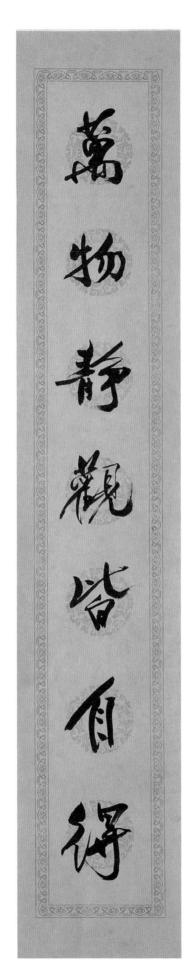
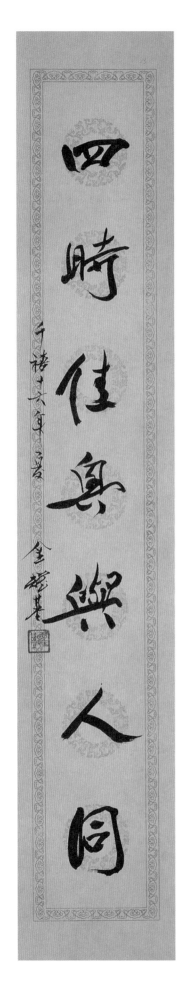

萬物靜觀皆自得
四時佳興與人同

出自程顥《秋日偶成》

70 X 13 cm

2016

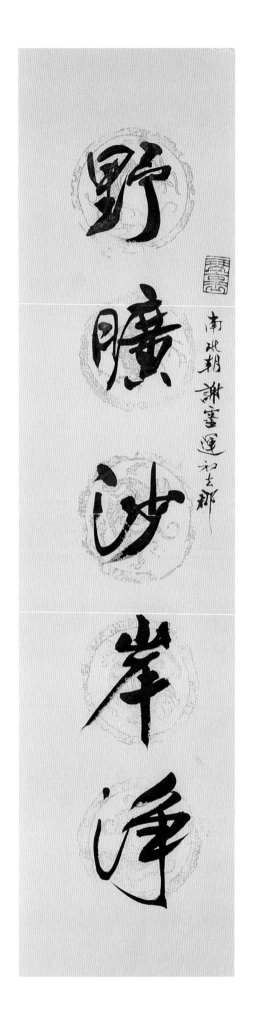

野曠沙岸淨

南北朝 謝靈運初去郡

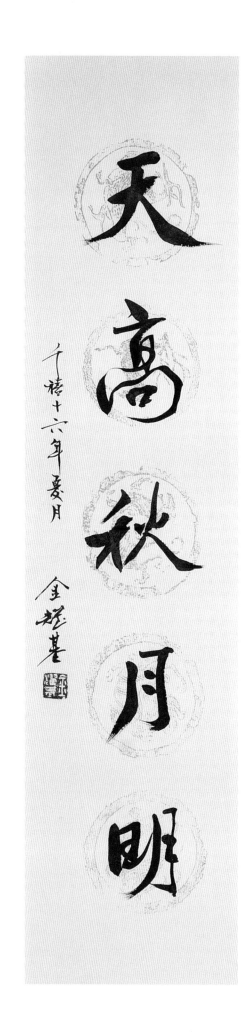

天高秋月明

野曠沙岸淨
天高秋月明

出自謝靈運《初去郡》

69 X 17 cm

2016

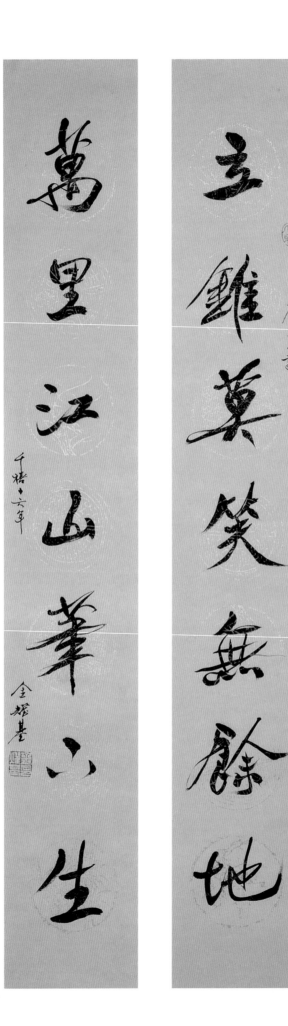

立錐莫笑無餘地
萬里江山筆下生

出自唐寅《風雨淶旬廚煙不繼因題絕句八首奉寄孫思和》其五

110 X 17 cm
2016

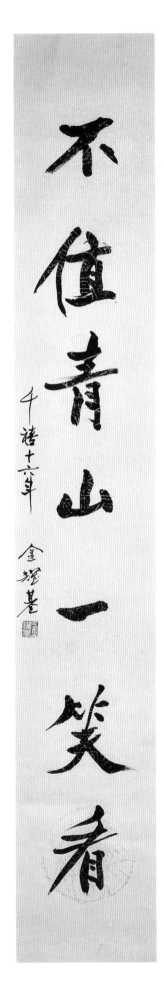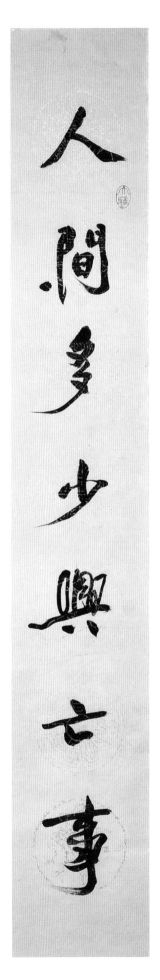

人間多少興亡事
不值青山一笑看

110 X 17 cm
2016

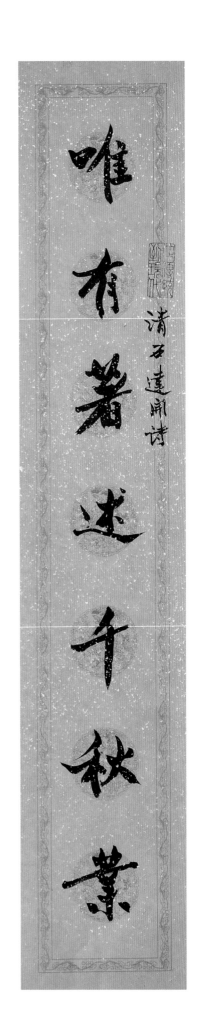

唯有著述千秋業
長流宇宙一瓣香

出自石達開詩

68 X 13 cm

2016

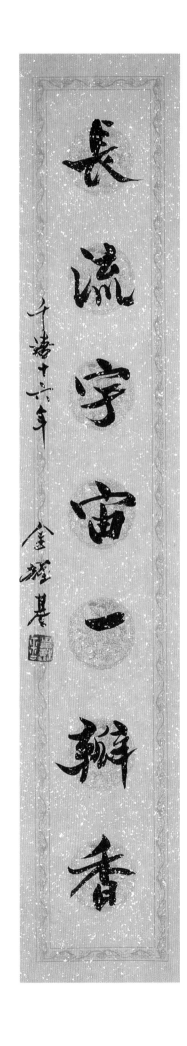

長流宇宙一瓣香

壬申十六年

金輝基

平生書寫，最稱心如意者

是我教學休假期間撰寫的《劍橋語絲》

《海德堡語絲》及退休後的

《敦煌語絲》三本散文集。

香港散文家董橋兄是我散文的知音，

他偏愛我的散文，稱之曰「金體文」。

今我的書法得英時大兄「有一家面目」之謬讚，

或也可稱之曰「金體書」了。

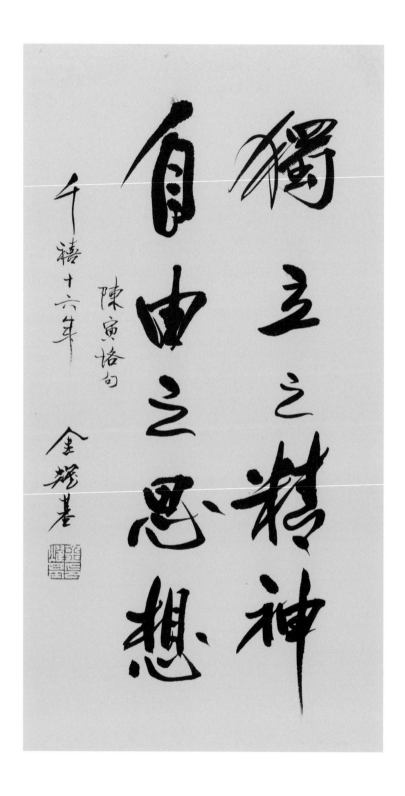

獨立之精神
自由之思想

陳寅恪句

千禧十六年

金鐘基

獨立之精神，
自由之思想。

出自陳寅恪《清華大學王觀堂先生紀念碑銘》

68 X 35 cm

2016

从传统到现代

世界摆在我们的面前 我们已明白地察出

中国的出路不应再回到传统的孤立中去 也

不宜盲目地倾向西方 更不庸日夜地在新

舊中西中打滚 中国的出路有面以有

一條那就是中国的现代化

中国的未来将是中国古典传统的现代化

在中国古典传统现代化之後 中国的歷史

之流将不會停止 並将继续長流中

国文化的光芒将不会熄滅 並将燭照

天宇 中国的现代化 不僅是中国歷史

文化之势上區且亦在理上必至亦音有的

發展

在中国现代化的大素以中国的知識份子

意識微底地至放棄他必偏之見人徦以

有的話 收拾意氣化干戈为玉帛 共

同獻身於一個现代中国的建造

现代化是歷史之潮流 我们不能逆流而泳

现代化也是世界的趋势 我们不能违违

人多年來有系統地從學理上發揮

的卻要存至中國現代化運動是一個

莊嚴神聖的運動宅不以

忠於中國的過去

更忠於中國的將末

完不只在解救中國歷史文化的危亡

更在把中國的歷史文化推向一更成

熟的境地

摘錄五十年前出版之拙著從傳統到

現代自序片段 半世紀來我的思

想不們說真變 但我對中國現代

化之看法則始終如一今日之我以

昨日之我挑戰 更愛此可以參見

二零一六年出版之 中國文明

的現代轉型一書也

丁搂十七年丁酉春

金耀基

年

有二

35 X 138 cm

2017

世界擺在我們的面前，我們已明白地看出，中國的出路不應再回到「傳統的孤立」中去，也不應無主地傾向西方，更不應日日夜夜地在新、舊、中、西中打滾。中國的出路有，而且只有一條，那就是中國的現代化。

中國的未來將是中國古典傳統的現代化。在中國古典傳統現代化之後，中國的歷史之流將不會終斷，並將繼續長流；中國文化的光輝將不會熄滅，並將燭照天宇。中國的現代化，不僅是中國歷史文化在「勢」上，並且亦在「理」上必有與當有的發展。

在中國現代化的大纛下，中國的知識份子應該徹底地放棄他的一偏之見（假如有的話），收拾意氣，化干戈為玉帛，共同獻身於一個現代中國的建造。

現代化是歷史的潮流，我們不能逆流而泳；現代化也是世界的趨勢，我們不能違勢而行。這是我個人在思想上一波三折，反省審悟後的所見、所信。這也是我個人多年來有系統地從學理上發揮的初衷所在。中國現代化運動是一莊嚴神聖的運動，它不只忠於中國的過去，更忠於中國的將來。它不只在解救中國歷史文化的危亡，更在把中國的歷史文化推向一更成熟的境地。

金耀基《從傳統到現代》片段

《從傳統到現代》
時報文化出版事業有限公司
1978 年

去看劍河除了夕陽鐘聲裏最好是

晨星的冷霧中　生活是你可以瞥見她

憧憬中醉来的嬌態著著多姿的少女的

神秘笑扉 到黃昏時分她又是妖娜莊的

貴婦人的最醉人如呈在微風中地伴著垂柳

沿岸蔼起舞的美姿永遠是那樣的徐緩那樣

的有韻律那樣的親切的招呼

劍河的兩岸的學院的草地像一塊鑲玉像一幅

錦繡 也像一片浮雲而跨過劍河的則是一條

座、如雨絲的彩虹的橋了

劍橋是靜寂的靜穆得發乎有些寒意但地

永不会叫人覺的棚那使人孤搞但那独正丁後

35 X 138 cm

2016

192

在雲陰風輕的午天與夕陽初斜的傍晚徜徉著地

渡過三一書院偉大的方庭小立在先賢董書院的

橋影行吟步入雲霄的王家書院的尖塔再傾聽蟹

的橋書院禮拜堂壁裏發出垣鐘聲

的一聲少女的奇妙鏡聲那麼你算得是金邊

劍橋攤有了一刻印是永恆的精神世界了

劍橋之牛津是英國的但他們卻之形成了他們自己的生

命七百年來帝王不知幾個政權不去有過多少

次的輪替江山也不知幾度變易但巴比存太字還是繡

壇石之固虎天不老在倫敦的西敏寺河畔我

秀到了大英帝國落日的餘照但在劍河之愛西斯

河畔則我不止欣賞到少家的彩霞還見到了晨曦

才破雲霏出的燦眼金光

右錄金耀基劍橋語絲片段

壬禧十六年　金耀基

去看劍河，除了夕陽鐘聲裏，最好是晨星的冷霧中。在清晨你可以瞥見她睡夢中醒來的嬌態，若有若無的少女的神秘笑靨；到黃昏時分她又是婀娜端莊的貴婦了！最醉人的是在微風中她伴着垂柳婆娑起舞的美姿，永遠是那樣的徐緩，那樣的有韻律，那樣的親切的招呼！

劍河兩岸的學院的草地像一塊塊藍玉，像一幅幅錦繡，也像一片片浮雲，而跨過劍河的則是一座座如雨後的彩虹的橋了。

劍橋是靜寂的，靜寂得幾乎有些寒意，但她永不會叫人無聊。靜寂使人孤獨，但孤獨正可以使人與劍橋歷史中的巨靈對話。劍橋最高的精神活動是在那些孤獨的歷史的對話中進行。

在雲淡風輕的午天，在夕陽初斜的傍晚，從容地踱進三一書院偉大的方庭，小立在克萊亞書院的橋頭，佇看插入雲層的王家書院的尖塔，再傾聽聖約翰書院禮拜堂發出伍爾華滋描寫的「一響是男的，一響是女的」奇妙鐘聲，那麼，你算得是會遇到了劍橋，擁有了一刻即是永恆的精神世界了！

劍橋與牛津是英國的，但他們卻已形成了他們自己的生命。七百年來，帝王不知換了幾個，政權不知有過多少次的輪替，江山也不知幾度變易，但這二所大學還是像磐石之固，雲天不老。在倫敦的西敏寺的泰晤士河畔，我看到了大英帝國落日的殘照。但在劍河，在愛西斯河畔，則我不止欣賞到夕陽的彩霞，還見到了晨曦中破雲而出的耀眼金光。

金耀基《劍橋語絲》片段

《是那片古趣的聯想》
中華書局（香港）有限公司
2012 年

敦煌語熱

小時候聽到敦煌的名字只曉得那
是遠至天邊的地方，少不了許多遐思
敦煌在我心中是少陽關玉門關連在
一起的是千古黃沙漫漫駝隊鈴摩
西風夕陽連在一起的圖像

馬遠客泉河如西橋不見流水一座巍峨的
牌坊聳立眼前止有石室寶藏四字乍
行三十來又一座大牌坊刻有草青窟三字這
時進入眼簾的便是滿佈二十六石窟的佛
菩薩衛如長廊了最引人注心的是名窟前
數排銀白楊柏樹綠絨蔽眼還遙許多
不公若如樹長滿了完飛金葉的業子在風中
輕。搖曳更顯婀娜青蕭甫的秋寒中燦
發一片春意使人有塞外江南的感覺

天上滴萃真是一種美的享受

榆林窟之第三窟本身之四�之物四面健畫一切之又可觀
兩邊最鏡高的到了西壁南此側的文殊菩薩普賢變
二圖兩幅大畫之構圖極見巧思諸天菩薩所畫之
方位幾近不一但覺富貴相連滿天風動論其得力整
個畫面最可貴美俏值的是出神入化的線描藝
不論是畫山畫水畫樹閣或是畫人物都札識
切遒動的鐵線描小處皆有之變化多端世蘭柔揚
的功夫發揮多淋滿盡致這樣的畫風樣的線條本事
喜是一哪得歎四看吶

先的此生以不到敦煌是一眼事到了敦煌看
了莫高窟而不到榆林窟又是一城事我是
如是感覺的當我们旅到榆林窟時

書寫敦煌語集此辰時往日勝景
頗美眼前快如咋日但覺覺敦煌遊
己足九年前筆畫

千諾十六年歲末
金耀基

術揆心所以最起有一日能親眼目睹唐代的藝術

更是我愛中之愛莫高窟峪又是唐窟最寶

有二百三十二個之多論唐代藝術之卓百代者

莫若其詩文書畫而集詩文書畫四美於一身

被林語堂讚為人間不可無一難能有二的蘇東坡

嘗言詩之於杜子美文之於韓退之書主於顏

實公卷玉於吳道子而古今之變天下之能事

畢矣杜詩韓文顏書鄴吟道讚已題匾唯

擇多畫列從未秀迺而致煌壁畫鄴兵多

唐人之化雖絲沒之吳道子的親筆但吳帶當

風的韻致生石窟中的人物畫觀音像鄴一人

飛天圓牙是可以意會的 【印】

境城字顏導遊莫高窟在八小時內跨越了一千

年的歷史隧道這麼匆的美的巡禮是的在

此之前我之有過一次美的巡禮那是我讀李澤

厚的傑像美的歷程時所感受到的這次親身經

歷時好美的巡禮儼然是讀了半部佛教藝術史

此次美的巡禮中我雖未見到二九零窟中一五四四身

各種姿態悠州飛天也沒有見到三○三二兩窟中

被視的敦煌美的尤天地沒有宿到三○三二兩窟中

二八五窟西魏的十二身使樂庖天奉骨清像体

悠妙姍姍不可方物也也難怎生威唐貞觀年間

聞鑿好二三毫窟中所見的飛天在藍天白雲中

我衣亦揚得極風動如聞鈴珮城颯的梵語有

少時聽到敦煌的名字，只曉得那是遠在天邊的地方，少不了許多遐思。敦煌在我心中是與陽關、玉門關連在一起的，是一個與戈壁沙漠、駝隊鈴聲、西風、夕陽連在一起的圖像。

步過宕泉河的石橋，不見流水，一座巍峨的牌坊聳立眼前，上有「石室寶藏」四字。步行三十米，又一座小牌坊刻有「莫高窟」三字。這時，進入眼簾的便是滿佈一個個石室的佛教藝術的長廊了。最叫人爽心的是石窟前幾排銀白楊、柏樹，綠得養眼，還有許多不知名的樹，長滿了亮麗金黃的葉子，在風中輕輕搖曳，更顯婀娜，在蕭蕭的秋寒中，煥發一片春意，使人有「塞外江南」的感覺。

我素喜雕塑與繪畫，而這正是敦煌石窟藝術核心，所以最想有一日能親眼目睹。唐代的藝術更是我愛中之愛，莫高窟恰恰又是唐窟最富，有二百三十二個之多。論唐代藝術之高卓百代者，莫若其詩、文、書、畫。而集詩、文、書、畫四美於一身，被林語堂讚為「人間不可無一，難能有二」的蘇東坡嘗言：「詩至於杜子美，文至於韓退之，書至於顏魯公，畫至於吳道子，而古今之變，天下之能事畢矣。」杜詩、韓文、顏書都吟過、讀過、臨過，唯獨吳畫則從未看過，而敦煌壁畫，卻盡多唐人之作，雖然沒有吳道子的親筆，但「吳帶當風」的韻致，在石窟中的人物畫、觀音像、舞人、飛天圖中是可以意會的。

培斌率領導遊莫高窟，在八小時內跨越了一千年的歷史隧道，這真是一次匆匆的美的巡禮。是的，在此之前，我已有過一次美的巡禮，那是我讀李澤厚的傑作《美的歷程》時所感受到的。這次親身經歷的美的巡禮，儼然是讀了半部佛教藝術史。

此次美的巡禮中，我雖未見到二九○窟中一五四身各種姿態的飛天，也沒看到三二○、三二一兩窟中被視為敦煌美中之美的飛天，但我畢竟欣賞到二八五窟西魏的十二身伎樂飛天，秀骨清像，體態婀娜，不可方物。我也難忘在盛唐貞觀年間開鑿的二二○窟中所見的飛天。在藍天白雲中，彩衣飛揚，滿壁風動，如聞銀鈴般的笑語自天上瀉落，真是一種美的享受。

榆林窟之第三窟亦是西夏之物，四面壁畫，無不可觀，而我最鍾意的則是西壁南北側的文殊變與普賢變二圖。兩幅大畫之構圖極見巧思，諸天菩薩所立之方位，遠近不一，但覺雲步相連，滿天風動。論者認為整個畫面最有審美價值的是出神入化的線描藝術，不論是畫山畫水，畫樓閣或是畫人物，都把纖細遒勁的「鐵線描」與展轉自如、變化多端的「蘭葉描」的功夫，發揮到淋漓盡致。這樣的畫，這樣的線描本事，真是一生哪得幾回看啊！

真的，此生如不到敦煌，是一恨事；到了敦煌，看了莫高窟而不到榆林窟，又是一憾事。我是如此感覺的，當我們離開榆林窟時。

金耀基《敦煌語絲》片段

《敦煌語絲》
牛津大學出版社
2008 年

第三窟之西夏之物
四面壁畫也不可觀東
壁的五十二面千手千眼觀
音固是絕妙佳構零我
最鐘意的則是西壁南北側
的文殊變与普賢變二圖
文殊普賢二菩薩均一脚
踐蓮半跏趺坐左右獅
白象背上的蓮台上簇擁
左周圍的諸天菩薩各都有
十餘身或乘雲或踏水或脚
踏蓮花都是頭戴寶冠身
菩寬袖長襦純是佛教繪畫
的中國意趣与風格兩幅大畫
之構圖極見巧思諸天菩薩有
立之方位遠近不一但覺雲步

出神入化的線描藝術不論

是畫山水畫樓閣或是

畫人物都把纖細遒动的

鐵綫描得展轉自如變化多

端的蘭葉描的功夫發揮到

淋漓盡致這樣線這樣線

描的本事真是一生哪得幾

回看啊

摘錄自拙著敦煌語絲

散文集片段我寫此

悟即微柯林筆鐵絲描的

蘭葉描功夫不去做

幾為末事也

千禧十七年丁酉春

金耀甘居

時年八十有二

四面願面些⋯可瀝東

音固是殊妙佳構而我

壁的五十二面了，手、眼、觀

最蓮意的則是西廊南北側

的文殊變、音容變二圖

文殊普賢二菩薩的一脚

踏達牛迦趺坐一獅

白象背上的蓮台上簇擁

至周圍的諸天菩薩各都有

⋯餘斗或來賓的路水或脚

殊⋯花⋯是頭戴⋯冠⋯

第三窟亦是西夏之物，四面壁畫，無不可觀，東壁的五十一面千手千眼觀音，固是絕妙佳構，而我最鍾意的則是西壁南北側的「文殊變」與「普賢變」二圖。文殊、普賢二菩薩，均一腳踏蓮，半跏趺坐在青獅與白象背上的蓮台上，簇擁在周圍的諸天菩薩，各都有十餘身，或乘雲，或踏水，或腳踩蓮花，都是頭戴高冠，身着寬袖長襦，純是佛教繪畫的中國意趣與風格。兩幅大畫之構圖極見巧思，諸天菩薩所立之方位，遠近不一，但覺雲步相連，滿天風動。論者認為整個畫面最有審美價值的是出神入化的線描藝術，不論是畫山畫水，畫樓閣或是畫人物，都把纖細遒勁的「鐵線描」與展轉自如、變化多端的「蘭葉描」的功夫，發揮到淋漓盡致。這樣的畫，這樣線描的本事，真是一生哪得幾回看啊！

金耀基《敦煌語絲》片段

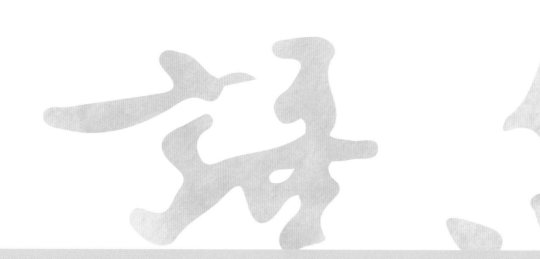

秋未辞枝情猶熱 也記得那天起我驚覺到這
深着沙沙的語葉一陣陣颳過了南方的雁屋也知
是秋濃了

在深秋的海城四顧多天就陰晴作冷了咖啡店生鄉
避新客的佳絕之處一進門便寒顫時告別了寒
而濃沒着的是滿室咖啡香和煮不冷的晚春氣息
在咖啡店玻天同住擁坐共妙的海大同享成友朋之西
緣是這家喜歡的真已好幾家

尾的河鑿山而過的陽羽都雲的海佬傳山城增添了許水的
書韻色彩綿延迄的雄偉堤築這寒約河的兩岸就
駁得同客辭約柔情脈了在一座座橫跨蓋納河的橋到
香的兩岸一排排菜似道這一蓉都北保一住學
許多婷婷娉景華秦而秋濃唐市地芳亭的鳳悅遊巴
恭不立塞納河畔秀三斗燭州出的時間乾些佳頒暑最
巴黎的巴案一優人生的一衣一茶我曾選妹的巴黎

在佛城大街小巷嬛字與上海城時有些不同游德望之
一所古趣一公里長州浩樣術德二音念的不偏不二口氣讀完
的民詩佛莱佳別的古掌中多數玖情調街边的变化
也勺岁站装像著散文

人不能活在過去但不能不活在當史中佛城开堂建出而不止
是建築也是腾失速的九現代价價飫昂那支撑的小
地洋長石玉起了二千年腾多的蘇州乗了蘇州的移
跺作雖是江南文之中椭子的展現也是人類文化生特
有必嗎雖如何便四十古城只根世化中佛有地历史的原题兜几？
其實不是多怪現代化真的現代化正是宠誠譽現代

中回到海城尾此河畔的居室家有异鄉人還家州快
樂一回的秋也旅暗着中机巴騰的红洞这我進入梦鄉
但此庇梦多少有暖妄聖眼海城已是冰霜滿
村秋之老去

大王一起流動的就像黄河长江家繼～中国～横栽
荷没方长江黄河的浩開湖壯但它不平静的水流也栽
满～度之酸碟苦雨蔵色延满～坐船或乘火車見
到四草绿曲～的葡萄园就～会想起～杯～品営速
明的草當美画

人子～新勤過出但不敢不生活在歷史中德人之太恸重
踏第三帝国～震撼～這是好的但真的男方境本是
面對愿度涄绍诺午波不掉洪洒洒太地人耶向
忠剛廷样筆会不童演在我看来～家不是说我
们历史不安充份重演十里更有意義～门起右忠遠小我
向題忴總會聯起赵中国大陸上许多～依然小有
除情和頹悸炒文化大革命

本酒德堡三至月う有宋寅的時刻但没有一但聊的日子
之其粉作興客更全知道自己是哪畫素的文全德到
自己的作的春音卢字東界太に旅大洪海西太地人耶向
了此许诚约一堆的人邦誌记～自己的確极于～説說我
们历史個人縋東的時代的見語人在小城用另雨忠表紙

發现自己大湾人府勤洗小巷就是自由
那晚回海德堡路口野家、致上是～輪清の秋月
七共粉作興客更全知道這擗有向起未是壯前的廊
州三月昼子北波水河三月抑或是寄港之月童辛
以洋年去安而走故卻化ヒ溪糠搞为好数個地方了

德国的小城籤塔時刻愿楊我字今德起創橋大
学罗约药書院炒住德華洼说那鐘珍一佛与
信袎鄉的月哪憂先急坐遥猺自德華治説説那鐘珍一佛
是男幼一醫是女的每次权列這裏批不紫党然西
笑其不禁佩服诤人吶再及咒洞生生德国见
学城德不知不觉合塘念海德堡的姉妹城劍橋
劍橋是不折不扣迷人的迷炒烟堕的大学城

千禧十六年晚秋

古錄金耀基海德堡語烈片段

金耀基

秋來得好悄靜，也不知從那天起，我驚覺到是踩着沙沙的落葉了。縱沒有南飛的雁群，也知是秋濃了。

在深秋的海城，四點多，天就陰暗作冷了。咖啡店是躲避秋寒的佳絕之處。一進門，便與秋寒暫時告別了。裏面瀰漫着的是滿室的咖啡香和不熱不冷的晚春氣息。在咖啡店，談天固佳，獨坐亦妙。與海大同事或友朋見面，總是選一家喜歡的去。不過，我喜歡的真有好幾家！

尼加河鑿山而過，為陽剛趣重的海德堡山城增添了幾許水的靈韻；而巴黎綿延不絕的雄偉建築，落在塞納河的兩岸就顯得風姿綽約、柔情脈脈了。在一座座橫跨塞納河的橋頭，看兩岸一排排黃得熟透了的秋樹，這個藝術就像一位四十許的貴婦以最華美的秋裝展示了她萬千的風情。遊巴黎，不在塞納河畔走上三斗煙以上的時間，就無法領略最巴黎的巴黎了。假如一生只去一次巴黎，我會選秋的巴黎。

在佛城大街小巷裏散步，與在海城時有些不同。海德堡是一片古趣，一公里長的「浩樸街」，像一首美得不能不一口氣讀完的長詩；佛萊堡則在古意中更多些現代情調，街道的變化也多些，比較像篇散文。

人不能活在「過去」，但不能不活在「歷史」中。佛城所重建的不止是建築，也是歷史。遊這個現代與傳統接合得那麼精巧的小城，無法不想起已有二千五百年歷史的蘇州來了。蘇州的玲瓏清雅，是江南文化中特有的美的展現，也是人類文化中特有的品種。如何使那個古城在現代化中保有她歷史的原趣呢？其實，不要責怪現代化，真正的現代化正是應該讓「現代」與「傳統」接榫的呀！

從佛萊堡到海德堡，不過四小時的火車，在夜的冷風中，回到海城尼加河畔的居處，有「異鄉人」返「家」的快樂。一週的秋之旅，隨着半瓶巴騰的紅酒、送我進入夢鄉。但此夜無夢，只有暖意。翌晨，海城已是冰霜滿樹，秋已老去。

替海德堡增添無限靈韻和嫵媚的尼加卑河在曼漢與萊茵河會接。萊茵，這條源於阿爾卑斯山的歷史之河，在德人和外國人眼中，代表了德國，因為它與日耳曼的歷史是一起流動的。就像黃河、長江象徵了中國一樣。萊茵沒有長江黃河的浩闊雄壯，但它平靜的水流也載滿了歷史的酸淚苦雨。誠然，無論是坐船或乘火車，見到兩岸綠油油的葡萄園，就只會想起一杯杯晶瑩透明的萊茵美酒。

人可以斬斷「過去」，但不能不生活在「歷史」中。德人是太怕重蹈第三帝國的覆轍了；這是好的，但真正勇者境界是面對歷史，從錯誤中汲取智慧。戈樂・曼說得很有意思：「問這樣的事，『會不會』重演，在我看來是無意義的，我們『要不要』它們重演，才是更有意義的問題。」在想這樣的問題時，總會聯想起中國大陸上許多人依然心有「餘悸」和「預悸」的文化大革命。

來海德堡三個月了，有寂寞的時刻，但沒有無聊的日子。在異鄉作異客，更會知道自己是哪裏來的，更會聽到自己內心的聲音。這個世界，太忙碌，太講「溝通」，太「他人取向」了，也許識得了一大堆的人，卻忘記了自己。的確，哲學家不是說，我們正是「個人結束」的時代的見證人！在小城閒步閒思，最能發現自己，大詩人席勒說：「小巷就是自由。」

那晚，回海德堡路上，田野寂寂，頭上是一輪清清的秋月，像故鄉的月！哪裏呢？忽然這樣的自問起來。是杜甫的鄜州之月？是台北淡水河之月？抑或是香港吐露港之月？童年以來，東奔西走，故鄉之情已經種落在好幾個地方了！

德國的小城，鐘聲特別悠揚。我常會憶起劍橋大學聖約翰書院的鐘聲，伍爾華滋說：「那鐘聲，一響是男的，一響是女的。」每次想到這裏就不禁莞然而笑，真不能不佩服詩人的耳朵呢！閑步在德國的大學城，總不知不覺會懷念海德堡的姊妹城劍橋。劍橋是不折不扣迷人的「迷妳型」的大學城！

金耀基《海德堡語絲》片段

《海德堡語絲》
牛津大學出版社
2008 年

歸去來兮 天台

我對家鄉天台的印象始終模糊，家鄉的事、家鄉的山、家鄉的水，都是從父母口中得悉的。祖父輩這一個甲子來回家鄉了幾回，而每次回來都是帶了家鄉的山色水頭回家……

到天台不去遊天台山不能不訪問國清寺。天台山是隋代古刹已一千四百年了，佛教的東漸傳入中土之後，中國的名山幾乎沒有不建有寺廟的。

天台山是佛宗道源之地，所謂佛宗是指它是中國佛教八宗之首的天臺宗的祖庭所在道源則是指它是中國道教南宗的發祥地……

211

小寺傍的树基荼新遊圆觉寺程離志的印象亦至寺内些去
到寺门一條長〻的青松夾道〻碑舖幽经〻〻十年间
内同外不知去过〻多少地方，但西来末见这藏一條走不盡
也怪不得走盖山嚴天緣陰〻〻松〻径徑走未顧列足
日休十里松门园覺寺的诗句方右，我記憶不敢
柱寒山峯〻的宏〻石山唯有青山珠水莊〻〻宏宏石
山水送乾〻寒山子山仙塔禅風不〻山子山寒山的诗也寄出
了苐古山〻大有〻〻地接神论方谓寒山用〻石山亦得名
宁石山回實〻山而具有憲性的〻无宽五十年代未闻的
加里斯奈德译〻寒山二〻四首宁山诗〻名〻〻〻
〻一九八〇年林禅山〻〻说寒山反武的賜韵青〻〻柏
岑〻〻〻〻電影〻〻〻〻而方〻〻寒山戟

日本種荼〻先驅是日本天台宗劍姑人報遊法師唐時
他到天台山子佛祀宝露荼带回扶桑桂〻比叡山的日吉
荼园南宗時禁西〻〻〻更三度到天台山末揚天台宗〻
理也杷天台山的宝露荼揚回日本〻荼〻西〻荼能養生
延壽〈章修〻〻的品茗有吃荼養生記日本飲荼〻他
岑遊的在日本〻地有荼〈〈〈〈

我们也女以天台了却〈多集的山嵐真〈确心而快高世〈走的
出行未第一到〈〈得遊之久的石梁飛澡固〈不以道诚但未
去而〈到的地方〈多吴天台有八大景五小景有似的三十
六景我们看到过四〈五十二〈〈此次原乡之山主要是
為〈採头没说的故居那荼〈文母之墓至於〈〈原乡的
勝景美毛不紡更己必〈次看〈真的山水帶有
鄉情常在胸今日末到不到的地方柳主為〈他

書寫歸末〈手〈天台一文片投咐鴻貴
前次原乡之行己将十年未顧余〈〈逾八〈
人再吴宗乡山〈水〈道不妨〈何年何日〈

千禧十六年歲末
金毓晋

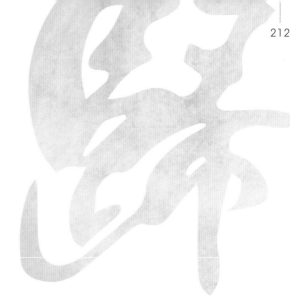

我對家鄉天台的印象很模糊，家鄉的事、家鄉的山山水水都是從父母口中得悉的。「啊！金教授，您已一個甲子未回家鄉了！真應該回去看看了！」佛宗大師湯春浦先生的家鄉口音，字字入耳，使我原本就有回家鄉的念頭更堅定了，說實話，自雙親亡故，埋骨在台灣青山，我已把台灣視為「家」了！三年前，我在香港中文大學退休，樹基弟也在台灣從政府退休，我們不時想到雙親的祖地看看，天台畢竟是我們的原鄉啊！更何況天台的人文風景一直吸引着我們。李白的詩「龍樓鳳閣不肯住，飛騰直欲天台去」，把天台寫成了天城仙鄉！

因湯春浦大師的幾句話，我與樹基弟商量後，就決定了原鄉之行，心中不禁吟起：歸去來兮，天台！

到天台，不能不遊天台山；遊天台山，不能不訪國清寺。國清寺是隋代古剎，已一千四百年了。佛教自東漢傳入中土之後，中國的名山幾乎沒有不建有寺廟的，名山古剎是中國山水文化的風景絕色。

天台山是「佛宗道源」之地。所謂「佛宗」，是指它是中國佛教八宗之首的天台宗的祖庭所在，道源則是指它是中國道教南宗的發祥地。故天台山有「東土靈山」之稱。東晉文學家（孫綽）《遊天台山賦》，開首就讚歎：「天台山者，蓋山水之神秀者也……夫其峻極之狀，嘉祥之美，窮山海之瑰富，盡人神之壯麗矣。」歷代文人高士如王羲之、李白、孟浩然、朱熹、陸游、湯顯祖、石濤，皆曾千里迢迢慕名登躡，無怪乎明代旅遊家徐霞客要把天台山作為出遊的第一名山了！

在微雨軟風中，拜了祖父母的墓，我們又轉到白鶴殿，那是我們母親的祖居之地。白鶴殿的名字有點仙氣，它是新開大路旁的一個大鎮，比父親的嶺跟體面多了。母親出身寬裕之家，是她甘心下嫁給窮書生的父親的。母親沒有正式讀過書，但深悉為人處世的禮

數，她不止對她的兒女慈愛，對一切人都寬厚，母親信佛，在她生前很多人跟我說，「你母親像個菩薩」。回到家鄉就想起兒時，更想起雙親。如今白鶴殿、母親的祖屋已不在了。

小時候與樹基弟遊國清寺，最難忘記的印象不是寺，而是去到寺門一條長長的青松夾道的磚鋪幽徑。此後幾十年，國內國外，不知去過多少地方，但再也未見這樣一條走不盡，也捨不得走盡的蔽天綠蔭的萬松之徑。後來讀到皮日休「十里松門國清路」的詩句，方知我記憶不欺。

在寒山筆下的寒石山唯有青山綠水，蒼松與白雲。寒石山水造就了寒山子的仙懷禪風，而寒山子的寒山詩也寫出了寒石山的大自然天地精神。論者謂「寒山因寒石山而得名，寒石山因寒山而具有靈性」，的是無虛。五十年代，美國的加里・斯奈德譯了寒山二十四首寒山詩，使寒山詩名遠播西方。一九九八年弗雷澤的小說《寒山》更成為暢銷書，後來還拍成了同名的電影，造成了西方的「寒山熱」。

日本種茶之先驅是日本天台宗創始人最澄法師，唐之時，他到天台山學佛，把雲霧茶帶回扶桑，播種在比叡山的日吉茶園，南宋時，榮西法師更二度到天台山，求證天台宗佛理，也把天台山的雲霧茶攜回日本種植，榮西以茶能養生延壽，又是修禪之妙品，著有《吃茶養生記》，日本飲茶之風是他帶起的，在日本他有「茶祖」之譽。

我們此次回天台，了卻了多年的心願，真是稱心而快意也，是的，此行未能一到夢遊已久的「石梁飛瀑」固然不無遺憾，但未去而應到的地方多矣。天台有八大景，五小景，有名有姓的三十六景，我們看到過的不及十之一二。……此次原鄉之行，主要是為了探望雙親的故居，拜祭祖父母之墓，至於家鄉的勝景美色，不能更不必一次看盡，真的！山水常有，鄉情常在，我們今日未到、不到的地方，都是為他年他日再來時。

金耀基〈歸去來兮・天台〉片段

中國文明的現代轉型

中國現代化促成～中國文明的轉型

這个轉型涉及了中國文明的幾個方
面，層次我主從傳統到現代一書中

指出的三个層次是

器物技能層次的現代化

制度層次的現代化

思想行為層次的現代化

近年，我提出中國現代化的三个主
旋律，也是中國文明轉型的三個主
旋律即

從農業社會經濟到工業社會經濟

從帝制君主到共和民主

從經學到科學

中國現代化促成了中國文明的轉型，這個轉型涉及中國文明的幾個方面與層次。我在《從傳統到現代》一書中，指出的三個層次是：器物技能層次的現代化；制度層次的現代化；思想行為層次的現代化。

近年，我提出中國現代化的三個主旋律，也是中國文明轉型的三個主旋律，即：從農業社會經濟到工業社會經濟；從帝制君主到共和民主；從經學到科學。

會取代傳統，事實上現代化並沒有
傳統的元素，成功的現代也必然依賴
傳統特化的文化資源，簡單的全球化
理論錯誤地以為全球會淹沒本地事實上
全球化不但不是淹沒了本地文化反是激
發了本地文化在中國是激發了有深厚傳
統的民族文化的再生，不可以我早年曾說
沒有沒有傳統的現代化（今天我要說
沒有沒有地方的全球化
歷史的經驗越來越顯示在全球化的過程
中，全世界範圍內出現了全球多元現代
性，而中國的現代性必將是一個有中國
特色的現代文明秩序

摘
錄自拙著中國文明的現代
轉型片段

千禧十七年丁酉春
金耀基

35 X 133 cm

2017

層次反思指行為層次的變化沒有十九世紀中葉到二十一世紀的一百五十年中，中國現代化在很大程度上完成了中國的文明轉型根本性地說中國已從由一個農業文明轉為工業文明

在二零一三年上海人民出版社為我出版了名為中國現代化的終極憧景的自選集在這本書裏我指出中國現代化的遠景願景不止是中國的富強而是要締建一個中國的現代文明秩序中國的現代文明秩序應該包括三個方面的內涵即

一個有社會公義性的可持續發展的工業文明秩序

一個彰顯共和民主的政治秩序

一個有理性（非只限於科學）的學術文化秩序

簡單的現代化理論錯誤地以為現代

百年來，這三個主旋律已促動了中國的傳統文明在器物技能層次、制度層次及思想行為層次的變化。從十九世紀中葉到二十一世紀的一百五十年中，中國現代化在很大程度上完成了中國的文明轉型。根本性地說，中國已經由一個農業文明轉為工業文明。在二零一三年，上海人民出版社為我出版了名為《中國現代化的終極願景》的自選集。在這本書裏，我指出中國現代化的終極願景不止是中國的富強，而是要締建一個中國的現代文明秩序。中國的現代文明秩序應該包括三個方面的內涵，即：一個有社會公義性的可持續發展的工業文明秩序；一個彰顯共和民主的政治秩序；一個有理性（非只限於科學）的學術文化秩序。

簡單的現代化理論，錯誤地以為現代會取代傳統，事實上現代中必然有傳統的元素，成功的現代也必然依賴傳統轉化的文化資源。簡單的全球化理論錯誤地以為全球會淹沒本地，事實上全球化不但不是淹沒了本地文化，反是激發了本地文化。在中國是激發了有深厚傳統的民族文化的再生。所以我早年曾說「沒有沒有傳統的現代化」，今天我要說「沒有沒有地方的全球化」。

歷史的經驗越來越顯示在全球化的過程中，在全世界範圍內出現了全球多元現代性，而中國的現代性必將是一個有中國特色的現代文明秩序。

金耀基《中國文明的現代轉型》片段

《中國文明的現代轉型》
廣東人民出版社
2016 年

再思大學之道

我們知道，建構中國的現代文明，在最深亦最全觀的意義上而言，必須包括真、善、美三個範疇。故而從大學創新知識上說，它所創新的應該涵蓋真、善、美三個範疇的知識；從大學教育的目標說，它所提供的應該涵蓋求真、求善、求美的教育。

我上面所說兼重並舉古、今的「大學之道」，實是說大學之道應不止於「至善」與「至真」，還應包含有止於「至美」之意。果如是，則大學傳授與創新的知識，有「知性之知」，有「德性之知」，有「審美之知」，從而大學將不止可「卓越」，也可有「靈魂」矣。

現今的大學之道都以重求真的科學上的創新知識而忘了古之大學之道是以求善為鵠的的價值教育或道德教育了此所以近十餘年來我不斷指出今之大學之道必須以古之大學之道兼重並舉

錄拙著再思大學之道片段

丁酉春 金耀基 年八十二

《再思大學之道：大學與中國的現代文明》
牛津大學出版社
2017 年

金耀基《再思大學之道》片段

現今的「大學之道」，都只重求「真」的科學上的創新知識，而忘了古之「大學之道」或「道德教育」是以求「善」為鵠的的「價值教育」或「道德教育」了。此所以近十餘年來，我不斷指出「今」之大學之道必須與「古」之大學之道兼重並舉。

厚德載物　自然

厚道法

德載

物

跋

去歲春，中大友好陳方正兄語我，集古齋有意為我舉辦一個書法個展。初夏，歷史學者鄭會欣先生再來對我提此事，並安排集古齋總經理趙東曉博士與我見面。東曉兄溫文爾雅，善言而不多言。原來他也是為我出版《是那片古趣的聯想》（收入《香港散文典藏》）的香港中華書局的總編輯。東曉兄說他見過我的書法（香港城市大學曾舉辦過一次由前浙江大學校長潘雲鶴院士籌劃的「兩岸院士書法展」，其中有我八幅字），並表示很喜愛。從我們簡短言談中，我覺得東曉不止是學問中人，也是好書、懂書之人。這是我所以欣然同意了集古齋今年三月為我舉辦《金耀基八十書法展》（只展出我八十歲以後的書法）。其實，我心中是有一個願想的，我希望這個書法展是我對亡父金瑞林春山先生的一個交待。父親是我書法的啟蒙師，他對我的書法是有期待的。

為「書法集」作序，自然而然對我八十年來的寫字生涯作了一個回顧，也因此憶起許許多多與我書法有緣的人與事，興之所至，不覺寫了七千字的長文。誠然，作為序文是過長了，我就把長文名之曰〈我的書法緣〉，以之代序。

說到書法緣，父親教我寫字肯定是「我的書法緣」的第一緣。在此，我特別想指出，父親

生前最後所書的一幅字是顏魯公的《爭座位帖》，原是應邀作書法展用的，但病發突然，未及用印就遽然仙去矣。月前，我徵得家姐漪漣、舍弟樹基的同意，把父親的遺作從台灣寄來香港，在我書法展中特別展出。這對我來說，實有非常的意義。這本我的「書法集」是敬獻給我父親的。

在《金耀基八十書法集》出版之際，我要特別感謝香港中華書局的趙東曉博士、黎耀強先生、胡冠東先生、霍明志先生以及集古齋的施養耀先生和朱一琳女士等，他們從「書法展」的籌劃到「書法集」的出版，都表現了最大熱忱與最高專業精神。

責任編輯　黎耀強　胡冠東
裝幀設計　霍明志
排　　版　霍明志
印　　務　劉漢舉

出版
中華書局（香港）有限公司
香港北角英皇道 499 號北角工業大廈一樓 B
電話：（852）2137 2338　傳真：（852）2713 8202
電子郵件：info@chunghwabook.com.hk
網址：http://www.chunghwabook.com.hk

發行
香港聯合書刊物流有限公司
香港新界大埔汀麗路 36 號
中華商務印刷大廈 3 字樓
電話：（852）2150 2100　傳真：（852）2407 3062
電子郵件：info@suplogistics.com.hk

印刷
美雅印刷製本有限公司
香港觀塘榮業街 6 號海濱工業大廈 4 樓 A 室

版次
2017 年 3 月初版
©2017 中華書局（香港）有限公司

規格
大 16 開（286mm×210mm）

ISBN
978-988-8463-26-8